나를 사랑하는 시간

캘리 서체의 기초 그리고 다양한 활용

작가 **나빛 캘리그라피** (정혜선)

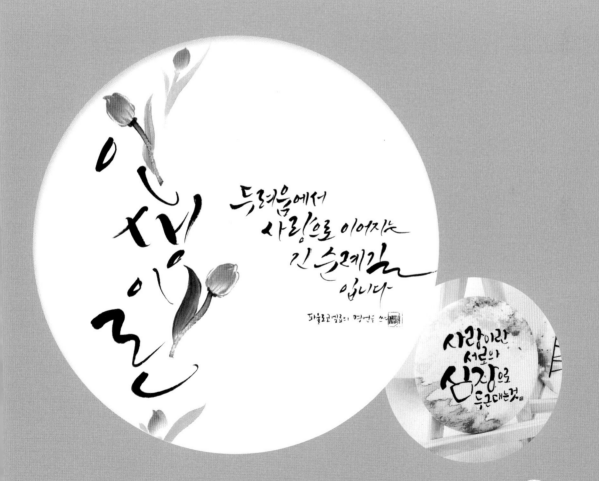

인생이란

두려움에서
사랑으로 이어지는
긴 순례길
입니다

파울로코엘료의 명언을 쓰다

사랑이란
서로의
심장을
두근대는것

Mædəlin Buk

캘리 서체의 기초 그리고 다양한 활용

2판 1쇄 인쇄 2020년 9월 25일
2판 2쇄 발행 2022년 12월 12일

지은이 정혜선
펴낸이 임충배
편집 김민수
영업/마케팅 양경자
디자인 정은진
펴낸곳 도서출판 삼육오
제작 (주)피앤엠123

출판신고 2014년 4월 3일
등록번호 제406-2014-000035호

경기도 파주시 산남로 183-25
TEL 031-946-3196 / FAX 031-946-3171
홈페이지 www.pub365.co.kr

ISBN 979-11-90101-37-0 13650

캘리 서체의 기초 그리고 다양한 활용

목차

작가 소개

나빛 캘리그라피 작가, **정혜선**

저는 서예 학과를 나온 서예 전공자도 디자이너도 아닙니다.

오히려 예술 분야와 전혀 상관없는 중환자실 간호사였습니다. 병원에서 삶과 죽음을 봐오면서 어느 날 저만의 삶의 의미를 찾아야겠다는 생각을 했습니다. 그러던 중 한 권의 책이 그 시발점이 되었고 제 꿈을 찾고자 다양한 시도를 했습니다.

버킷리스트를 작성하고 그 목록들을 하나하나 실행하며 지워가는 중 제가 무언가를 만들고 그리는 예술 활동에 큰 관심이 있다는 것을 알게 되었습니다. 처음에는 가죽공예를 배우러 갔다가 우연히 캘리그라피를 만나게 되었고 그 후 캘리그라피와의 인연은 지금까지 계속되고 있습니다.

어렸을 때 한 번쯤은 학교에서 서예를 배웁니다. 저는 서예학원을 다니며 좀 더 오래 배웠던 것이 기억납니다. 조용히 앉아서 먹을 갈며 하얀 화선지 위에 먹이 닿았을 때 그 번짐이 참 좋았었습니다. 그 후 학업에 집중하다 보니 차차 잊혀졌지요.

다시 붓을 잡으면서 그때의 기억이 떠올랐습니다. 무언가 저를 이끄는 힘이 있었습니다. 하루에도 몇 시간씩 앉아 화선지 위에 글씨를 썼고 제 방은 온갖 먹 묻은 화선지로 뒤덮였습니다.

캘리그라피는 저를 계속 생각하게 하고 앞으로 나아가게 해주었습
니다. 예술과는 전혀 관련 없던 제가 '글씨를 이렇게 표현하면 어떨
까?' '나뭇잎에다 글씨를 써보면 어떨까?' 지하철을 기다리다가
도 '이 철도의 느낌을 글씨로 표현해 보면 어떨까?'라며 생각
이 계속 이어졌습니다.
또 이런 걸 만들어서 판매해볼까? 이렇게 사업해볼까?
하며 사업적인 구상도 계속 떠올랐습니다.

그렇게 좋아하는 일을 하다 보니 어느새 지금은 [나
빛 캘리그라피] 작가로 활동하고 있습니다. [나빛]은 순
우리말로 '세상에 밝고 빛나는 아이가 태어나다.' 라는 뜻
입니다.

현재는 나빛아카데미에서 캘리그라피, 수묵 일러스트, 수
제도장 강의와 아트상품 판매, 디자인 의뢰작업 등 좋아하는
일로 하루 대부분을 보내고 있습니다. 이름의 뜻처럼 제가 걷는 한 걸음
한 걸음마다 세상을 밝게 비추는 캘리그라피 작가가 되고 싶습니다.

책에 들어가기 전

옆에서 일대일 과외를 하듯이 책을 만들었습니다. 저도 처음이란 시기가 있었고 그렇기 때문에 초보자의 마음을 더 잘 이해할 수 있습니다.

캘리그라피를 배워보신 분들은 압니다. 정답이 없고 창의력이 요구되는 작업이기에 마냥 쉽지만은 않다는 것을요. 저도 처음 캘리그라피를 배울 때 너무나 막연해서 개념을 찾고자 많은 책과 자료를 찾아 공부하고 연구했습니다. 그리고 마침내 캘리그라피를 좀 더 쉽고 재미있게 그리고 효율적으로 배울 수 있는 커리큘럼으로 수강생들과 함께 할 수 있었습니다. 그러한 모든 과정을 여러분과 함께 나누고자 합니다.

'할 수 있다'라는 믿음과 함께 연습, 그리고 흥미가 함께 한다면 여러분도 멋진 글씨를 쓸 수 있습니다. 그럼 이제 함께 캘리그라피 여행을 떠나볼까요?

미리보기

PART 1 캘리그라피 개념 정의, 필요한 준비물과 구입 방법, 관리요령 그리고 올바른 자세와 붓을 잡는 방법 등을 배웁니다.

PART 2 본격적으로 캘리그라피 연습을 합니다.
캘리그라피는 선과 공간으로 이루어져 있습니다. 붓으로 표현할 수 있는 다양한 감정선들을 찾고 적절한 배치를 통해 공간을 구성하면 무한의 아름다운 캘리그라피를 만들 수 있습니다.

본 PART에서는 직선, 거친 선, 필압 선, 기울기 선, 곡선 등 다양한 선을 연습합니다. 그리고 그 선에 캘리그라피 공간 법칙 7가지를 개념을 적용하여 유용하게 쓸 수 있는 캘리그라피 서체 직선 글씨, 전통 글씨, 귀여운 글씨, 달콤한 글씨, 날쌘 글씨, 흘린 글씨를 익혀봅니다.

PART 3 영문과 한문 캘리그라피의 주의할 점, 다양한 표현들을 배워봅니다.

PART 4 다양한 도구와 재료를 소개합니다.

PART 5 포토샵과 어플을 이용한 글씨 보정하는 법을 배워봅니다.

PART 6 캘리그라피는 돈이 된다? 캘리그라피 상업디자인과 아트상품 판매를 통한 수익화, 그리고 캘리그라피의 다양한 활용에 관해 다뤄봅니다.

Check 캘리그라피 공간의 법칙을 공유합니다.

Tip 유용한 팁을 공유합니다.

QR Code 캘리그라피는 붓이 움직이는 모습을 잘 관찰하고 내 것으로 익혀야 합니다. 지면으로는 그 모든 것을 전달하기 부족하여 QR코드를 통해 무료 동영상을 제공해 드리니 참고하세요.

캘리그라피를 하는 데 첫 단계는 다른 사람의 글씨를 비슷하게 따라 쓰는 것입니다. 이 단계가 되면 붓이 어느 정도 손에 익었다는 것을 뜻합니다. 하지만 여기서 멈춘다면 평생 남의 글씨만 따라 쓰게 되겠죠. 최종목표를 나만의 캘리그라피 서체를 개발하는 것으로 잡아보세요. 내 글씨의 고유한 결, 개성을 살리고 부족한 부분은 보충한다면 세상에 단 하나뿐인 본인만의 캘리그라피 서체를 만들 수 있습니다.

실제 제 수업 때 숙제를 많이 내드리는 편입니다. 처음에 연습 양이 어느 정도 따라와야 초반의 지루함을 빨리 극복하고 자신의 글씨가 성장하는 것이 눈에 보이기 때문입니다.

영어를 배운다 생각해보세요. 처음에는 내 실력이 느는지 보이지 않다가 꾸준히 연습하다 보면 어느새 한 층 실력이 올라가 있는 것을 느낄 수 있습니다. 캘리그라피도 이처럼 계단식으로 성장한다고 생각하면 됩니다. 처음에는 실력이 느는 것이 안 보이겠지만 계속 연습하다 보면 어느새 한층 성장해 있는 자신의 글씨를 발견하게 될 것입니다.

이 책을 통해 여러분들의 마음에 작은 행복이 깃들기를 바랍니다.
자 이제, 자신감을 가지고 재미있게 캘리 서체의 기초 그리고 다양한 활용을 시작해 볼까요?

Part 1

캘리그라피와 친해지기

캘리그라피란?

캘리그라피란 무엇일까요?

용어의 사전적인 의미를 살펴보면, Calligraphy는 아름다움을 의미하는 Kallos와 서체, 글쓰기를 뜻하는 Graphe의 합성어에서 비롯된 것으로 **아름다운 서체, 혹은 아름다운 서체를 고안해 글씨를 쓰는 예술**을 뜻합니다.

국립국어원의 신어 정리집에는 '글씨를 아름답게 쓰는 기술, 좁게는 '서예(書藝)'를 이르고 넓게는 활자 이외의 모든 '서체(書體)'를 이른다.' 라고 나옵니다.

그러나 캘리그라피의 사전적인 의미만으로 동양의 캘리그라피를 설명하기에는 부족한 것 같습니다.
서양의 캘리그라피는 글씨에 장식적인 요소, 아름다움을 중요시했다면 동양의 캘리그라피는 넉넉함을 가진 서예 붓과 함께 **감성과 이미지적인 표현**을 더욱 풍부하게 할 수 있습니다.

• 깃털펜(quill pen)

• 만년필

서양의 전통도구는 거위 깃털 끝의 단단한 부분을 넓적하게 잘라 만든 깃털 펜(quill pen)입니다. 이후 산업화가 되면서 잉크에 찍어 쓰는 강철로 만든 펜촉이 대량생산되었고, 지금은 잉크가 장착된 만년필이 편리하게 사용되고 있습니다.

펜은 두께가 얇고 일정하여 가독성이 좋으며 휴대하기 편하다는 장점이 있지만 붓에 비해 심플한 표현이 주를 이룹니다.

붓은 굵고 얇은 획이 주는 시각적 효과, 획의 빠르고 느림이 주는 율동감, 먹물이 넉넉할 때는 번짐을, 부족할 때는 거칠게, 물과 희석하여 농담 변화를 주어 한 획에서도 다양한 명도를 나타낼 수 있는 등 풍부한 표현이 가능합니다.

도구의 차이에서 오는 이 장점들이 동양의 캘리그라피를 좀 더 감성적이고 이미지를 담으며 예술적인 표현을 가능하게 하는 것 같습니다.

13

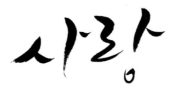

펜으로 쓴 [사랑]입니다. 가벼운 느낌의 이 글씨가 그저 [사랑] 자로 읽혔다면

이 [사랑]은 굵기 차이가 있는 동글동글한 선에서 귀여운 [사랑]이 느껴집니다. 아이들을 생각하며 [사랑]을 썼습니다.

이 [사랑]은 가볍게 날리듯이 표현했습니다. 마치 막 연애를 시작한 대학생의 [사랑] 같습니다.

이 사랑에서 '이 죽일 놈의 사랑'이란 문구가 떠오르지 않나요? 차가운 느낌을 담아 속도감 있게 표현하였습니다.

이 사랑은 먹의 농담을 이용하여 천천히 썼습니다. 마치 눈밭에서 뒹구는 느낌으로 포근한 사랑을 표현하고자 했습니다.

이 사랑은 거칠면서 딱딱한 고체 느낌으로 썼습니다. 종교에서 느껴지는 [사랑] 또는 노년의 깊은 [사랑]이 느껴집니다.

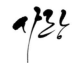

이 [사랑]은 부드러운 흘린 곡선으로 표현하여 세련된 [사랑]이 느껴집니다.

같은 [사랑]이지만 도구의 차이로 이렇게 다양한 느낌을 줄 수 있습니다.
이러한 이유는 도구뿐만 아니라 언어의 이유도 있습니다.
한글은 받침이 있는 세계 유일무이한 언어입니다. 받침이 있어 글씨의 크기가 납작하거나 세로로 길쭉한 형태로 다양하게 표현할 수 있습니다. 그래서 글씨의 정렬 또한 다양하게 나타낼 수 있고 강약과 함께 리듬감을 표현할 수 있습니다.

14

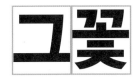

왼쪽 [그 꽃]은 고딕체 폰트입니다.

폰트의 경우 가독성을 위해 정사각형 안에 글씨의 공간을 나누기 때문에 받침이 없는 [그] 자와 받침이 있는 [꽃] 자 모두 그 세로 길이가 비슷합니다. 그러나 캘리그라피에서는 세로가 긴 음절은 긴 데로 짧은 음절은 짧은 대로 표현하여 더욱 리듬감을 살릴 수 있습니다.

이러한 한글은 캘리그라피 하기에 참 좋은 언어인 것 같습니다

그런데 잠시 생각해보면 우리 한글의 아름다움을 표현한 이 문자 예술이 우리말이 아닌 영어라서 아쉽지 않나요?

그래서 2012년 국어 국어원에서는 순우리말인 [멋글씨]라는 용어를 만들었습니다. 캘리그라피라는 용어가 이미 대중들에게 많이 퍼져있지만 우리는 이제 [멋글씨]라는 이름도 함께 기억하면 좋겠습니다.

P.O.P는 Point of Purchase를 줄인 말로, Point of Purchase란 '구매 시점'을 의미합니다. 우리가 마트나 각종 매장에서 쇼핑을 하다 보면 매장 곳곳에 가격이나 세일 정보들을 안내하는 문구들을 볼 수 있는데요, 이렇게 고객이 물건을 구매하는 시점에서 이루어지는 모든 종류의 상품 광고를 POP라고 볼 수 있습니다. 그중에서도 손글씨로 쓴 광고물이 우리가 생각하는 손글씨 POP입니다.

● 캘리그라피는
정사각형 틀 안에 있을 수도
또 그 틀을 깨고 글씨를 쓸 수도 있는 예

POP와 캘리그라피 모두 직접 손으로 쓴 글씨라는 공통점이 있지만, 그 표현에는 많은 차이가 있습니다.

POP 글씨의 큰 특징은 초성이 크고 각 글씨들이 정사각형 안에 들어온다는 것입니다. 아이들이 성인에 비해 머리가 크고 몸이 상대적으로 작아 귀엽게 보이듯이 이러한 특징을 가진 POP는 보는 이에게 친근감을 유발하여 구매율을 높이도록 합니다.

그러나 캘리그라피는 초성, 중성, 종성 그중 어느 것이라도 크게 강조할 수 있으며 정사각형 틀 안에 있을 수도 또 그 틀을 깨고 글씨를 쓸 수도 있습니다. 이러한 다양성이 처음 캘리그라피를 배우는 분들에 어렵게 다가가는 것 같습니다.

그렇지만 그만큼 제한적이지 않고 자유로우며 어느 정도 규칙은 있지만, 그것이 100% 정답이라고는 할 수 없기에 자신의 개성을 마음껏 표현할 수 있다는 장점이 있습니다.

고로 악필도 걱정 없습니다. 열심히만 따라오세요.^^

서예와 캘리그라피 모두 화선지와 먹과 붓으로 쓴다는 공통점이 있습니다. 다만 서예는 서법에 맞춰 쓰는 것이 중요하고 자기성찰을 위한 고독한 나와의 싸움이라면 캘리그라피는 그 서법을 깨고 자유롭게 표현하며 대중과의 소통을 위한 예술입니다.

초성 글자의 첫 자음 (ex: [꽃] 자에서 ㄲ이 초성)
중성 글자의 모음 (ex: [꽃] 자에서 ㅗ이 중성)
종성 글자의 받침 (ex: [꽃] 자에서 ㅊ이 종성)

🖋 필요한 준비물과 구입 방법

글씨를 표현할 수 있다면 어떠한 도구와 재료로도 캘리그라피를 할 수 있습니다. 그러나 가장 기본이 되는 것은 붓과 화선지입니다.

펜, 붓펜으로 캘리그라피를 시작하시는 분들이 계시는데요. 짧은 목적으로 캘리그라피 배우시는 게 아니라면 저는 붓을 먼저 배우기를 추천드립니다.

붓과 화선지는 그 어떤 도구보다 풍부한 표현을 할 수 있습니다. 그렇기 때문에 조금 어려울지라도 붓으로 다양한 표현과 조형 등을 익히고 기초를 튼튼히 하면 붓펜이나 딥펜 같은 도구는 쉽게 할 수 있습니다. 그러나 그 반대라면 붓은 처음부터 다시 배우셔야 합니다.

결과적으로 보자면 붓으로 시작하는 것이 시간과 노력, 비용도 줄이는 셈입니다.

⬛ 필요한 준비물

여러분에게 필요한 준비물은 아래 사진에 나타난 것들뿐입니다.

이 도구들로 캘리그라피의 기초부터 전문까지 모두 사용하실 수 있습니다.

이 외에 다양한 도구들로도 글씨를 표현할 수 있는데요, 우선은 붓부터 충분히 익히고 다른 도구들은 뒤에서 익혀보도록 하겠습니다.

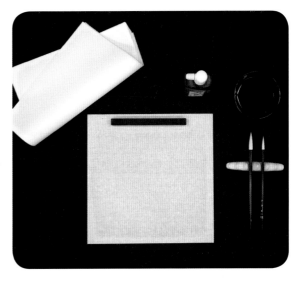

붓 겸호필(대략 10mm*45mm, 6mm*30mm) *
먹물(먹)
먹그릇(벼루)
연습용 화선지
문진: 화선지를 고정
깔판: 먹물이 책상에 묻지 않게 도와줌

17

구입 방법

구입은 [필방]에서 하시는 것을 추천합니다. [필방]은 붓을 만들어 파는 가게로 서예, 문인화 등에 필요한 재료들을 구입할 수 있는 곳입니다. 일반 문구점은 붓과 화선지의 질이 떨어지는 경우가 있습니다.

인사동에 오프라인 매장이 많으며 온라인 매장을 이용하실 분들은 인터넷에서 필방이라고 검색하면 다양한 매장들이 나옵니다.

요즘은 캘리그라피 세트로 구성되어 판매하기도 합니다. 어떤 재료를 구입해야 할지 잘 모르시겠는 분들은 세트로 재료를 구입하는 것도 좋습니다.

🖋 관리 요령

도구들을 좀 더 자세히 살펴보면,

🖌 붓

우리가 사용할 겸호필은 겉은 부드러운 털이(보통 양모), 안쪽은 탄력이 높은 털(인조 모)이 있어서 초보자부터 전문가들이 많이 사용하는 붓입니다.

• 관리 요령

처음 구입한 붓은 만져보면 털 부분이 딱딱하게 만져집니다. 이는 붓이 망가지지 않도록 풀이 발려 있는 것으로 흐르는 물에 이 풀을 풀어줘야 합니다. 붓을 다 사용하고 난 후에도 붓을 씻어줘야 하는데요. 같은 방법으로 씻어주시면 됩니다.

뜨거운 물, 세제, 린스 등은 사용하면 안 되며 순수 차가운 물이나 미지근한 물에 씻어줘야 합니다.

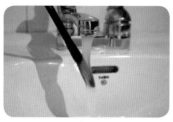 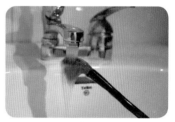

🔹 붓 씻기 – 올바른 예　　　　🔹 붓 씻기 – 그릇된 예

물이 흐르는 방향과 마찬가지로 붓도 물길 따라 바로 세워 씻어줍니다. 물과 붓끝이 바로 마주 보지 않게 합니다.
다 씻은 후에는 물기를 꼭 짜고 붓털을 가지런히 모아 바람이 잘 통하는 그늘에 붓을 바로 세워 걸어 둡니다.

이렇게 해야 붓끝이 가지런히 잘 모이며 남아있는 먹물이 아래로 내려와 붓털 뿌리 부분이 썩거나 상하는 것을 방지할 수 있습니다.

• 주의할 점

붓털이 튀어나온다고 자르지 마세요. 새 붓은 처음에 털이 조금 빠집니다. 걱정하지 마세요.

붓도 잡다 보면 미묘하게 익숙한 잡던 쪽만 잡게 됩니다. 그럴 경우 한쪽 모만 계속 마모될 수 있으니 다른 방향을 잡고도 연습하세요.(글씨 쓰는 중에는 붓대를 돌리지 않습니다.)

Tip 붓을 씻을 때 물통을 이용하세요.

흐르는 물에 붓을 씻다 보면 시간도 오래 걸리고 물도 많이 소모됩니다. 특히 겨울철에는 손이 시리기도 하죠. 그럴 때에는 조금 큰 물통을 하나 준비하고 거기에 물을 받아 붓을 헹구는 과정을 두어 번 하면 흐르는 물에 씻는 것보다 훨씬 빠르고 쉽게 먹물을 제거할 수 있습니다.

🔵 먹물

작품을 할 때에는 벼루에 먹을 직접 갈아 쓰기도 하지만 요즘은 먹물을 많이 사용합니다. 먹물은 연습용 먹물과 작품용 먹물이 있는데 처음에는 연습용 먹물을 사용하다가 붓이 익숙해지면 작품용 먹물도 사용해 보세요.

• 관리 요령

연습하다 남은 먹물은 먹물 통에 다시 담지 말고 작은 용기에 밀봉하여 보관하고 빠른 시간 내에 소진하세요.

보통 중간 크기의 붓을 사용할 때 먹물:물=8:2 비율로 섞어주세요. 이는 제조사에 따라 먹물의 농도가 달라 많이 써보시다 보면 적절한 농도가 느껴질 겁니다. 작은 세필 붓의 경우 물을 섞지 않는 것이 좋습니다.

🔵 먹 그릇(벼루)

먹 그릇은 입구의 지름이 붓의 길이보다 넓고 높이가 낮은 무거운 그릇이 좋습니다. 그릇을 준비하기 어려운 경우 간단히 종이컵을 사용할 수 있습니다.

🔵 화선지

화선지는 연습용 화선지, 작품지로 나뉘는데 처음에는 연습용 화선지에 충분히 연습하고 붓이 익숙해지면 작품지도 써보세요.

앞서 말씀드렸지만 붓과 종이는 문방구에서 구입하지 않도록 하세요. 문방구에서 판매하는 화선지는 아이들이 쓰기 용이하게 나와 번짐이 전혀 없습니다. 번짐이 있는 종이에 연습하셔야 다양한 효과를 느낄 수 있습니다.

• 관리 요령

화선지는 직사광선을 피해 마르지 않게 비닐에 싸서 보관합니다.

재미있는 것은 비가 많이 오는 장마철에는 화선지가 습기를 먹어 먹물이 금방 잘 번지고 건조한 날에는 화선지에 먹이 잘 스며들지 않아 겉돕니다.

그러므로 날씨에 따라 화선지의 상태를 살펴 먹물의 농도를 조절해야 합니다.

먹물마다 농도가 달라 많이 써보면서 적절한 농도를 찾아야 합니다.

Tip 화선지는 어떤 사이즈로 준비해야 할까요?

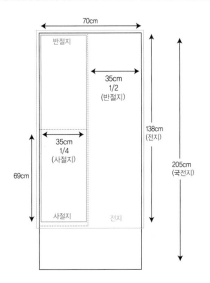

반절지라 하면 전지 사이즈의 절반을 이야기합니다.
1/2절 (138*35)
1/2절을 다시 반으로 재단하면 1/4절이 됩니다. (69*35)
1/4절을 다시 반으로 재단하면 1/8절이 됩니다 .(34*35)

연습할 때는 1/8절로 준비하면 됩니다.

붓을 잡는 방법

쌍구법

중간 붓을 쓸 때 많이 사용합니다.

엄지와 검지 그리고 중지로 붓을 잡고 약지는 붓대에 가볍게 댄 후 나머지 손가락은 자연스럽게 접습니다.

이때 손목이 너무 꺾이지 않게 주의하세요. 잘못된 자세로 습관이 잡힌다면 나중에 손목이 아플 수 있습니다.

● 쌍구법

단구법

작은 붓을 쓸 때 많이 사용합니다.

엄지와 검지로 붓을 잡고 중지는 붓대에 가볍게 댄 후 나머지 손가락은 자연스럽게 접습니다. 마치 우리가 연필을 잡는 방법과 유사합니다.

● 단구법

악관법

큰 붓을 사용하여 퍼포먼스 할 때 많이 사용합니다. 다섯 손가락으로 붓을 완전히 잡습니다. 힘 있고 강한 글씨를 쓸 때 좋습니다.

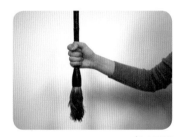

● 악관법

✒️ 올바른 자세

⚫ 서서 쓰는 방법

서서 쓸 때는 화선지 전체가 한눈에 잘 보
인다는 장점이 있습니다.
이때 왼손은 책상에 고정시켜 몸이 흔들리
지 않도록 합니다.

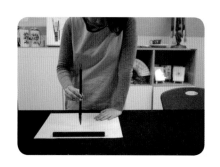

⚫ 앉아서 쓰는 방법

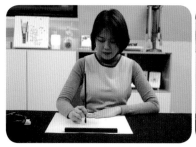

서서 오래 쓰면 다리가 아프기 때문에 앉아서 쓰는 자세를 가장 많이
합니다.
허리를 펴고 의자를 당겨 책상과 배가 주먹 하나 들어갈 정도로 거리를
두고 앉습니다.

이때 팔은 어깨 높이만큼 올린 후 어깨의 힘을 가볍게 빼세요. 즉 팔꿈치
와 옆구리가 서로 닿지 않게 팔을 들어 씁니다. 이렇게 해야 큰 글씨를 쓸 수 있습니다.

작은 글씨를 쓸 때는 오른팔을 책상에 기대거나 오른 손목 아래 왼 손등을 대어 안정
적으로 쓰기도 합니다. 또는 오른 새끼손가락을 펴서 화선지에 대어 쓰기도 합니다.

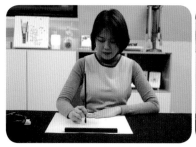

오른팔 대어 쓰기 손등 대어 쓰기 새끼 대어 쓰기

🖋 캘리그라피를 왜 배우시나요?

수업 첫 시간에 수강생님께 여쭤보는 것이 왜 캘리그라피를 배우고 싶은지입니다.
그러면 다양한 대답들이 나옵니다.

어렸을 때부터 낙서하는 것을 좋아했어요.

글씨를 너무 못 써서 잘 쓰고 싶어요.

성격이 급해서 붓글씨로 차분해지고 싶어요.

좋은 글귀를 예쁘게 써서 힐링하고 싶어요.

글씨를 써서 선물하고 싶어요.

나중에 캘리그라피로 수익을 얻고 싶어요.

강사 활동을 하고 싶어요.

내 사업체 로고를 직접 쓰고 싶어요.

이 책을 펴든 여러분에게는 여러분만의 이유가 있을 겁니다.
본격적인 연습에 들어가기 전에 마음에 드는 아무 펜이나 골라서 왜 캘리그라피를
배우고 싶은지 적어보세요. 그리고 나중에 연습하다 힘들거나 지칠 때 지금 적은 문
구를 보며 초심을 떠올려 보세요.

memo

25

✒ 자유롭게 낙서하기

캘리그라피 도구가 준비되었나요?

그러면 일단 이 하얀 서예 붓을 검정 먹물에 푹 찍어 화선지에 마음껏 끄저여 볼까요?
우리에게 이 도구들은 많이 낯선 친구입니다. 첫 몇 장은 그저 마음껏 낙서하면서 이
도구들과 인사하는 시간을 가져봅시다.

✒ memo ---

사랑함패

사랑해서 잃는것은 없습니다
늘 망설이다가
잃게될뿐입니다

파울로코엘료의 명언을 쓰다

Part 2

캘리그라피 서체 익히기

캘리그라피 기초 익히기

본격적으로 캘리그라피 연습을 합니다.

캘리그라피는 선과 공간으로 이루어져 있습니다. 붓으로 표현할 수 있는 다양한 감정선들을 찾고 적절한 배치를 통해 공간을 구성하면 무한의 아름다운 캘리그라피를 만들 수 있습니다.

본 PART에서는 직선, 거친 선, 필압 선, 기울기 선, 곡선 등 다양한 선을 연습합니다. 그리고 그 선에 캘리그라피 공간 법칙 7가지를 개념을 적용하여 유용하게 쓸 수 있는 캘리그라피 서체 직선 글씨, 전통 글씨, 귀여운 글씨, 달콤한 글씨, 날쌘 글씨, 흘린 글씨를 익혀봅니다.

캘리그라피의 선과 공간

기본선

서예 붓을 먹물에 찍어 화선지에 그대로 그어보면 이런 모양이 나옵니다. 이런 모양으로 글씨를 표현할 수도 있지만 우리는 역입-〉중봉-〉회봉의 방식으로 선긋기를 연습할 것입니다.

이 방법을 익히는 이유는 글씨에 힘을 실을 수 있고 다양한 응용을 할 수 있기 때문입니다.

선긋기는 매우 중요합니다. 선긋기가 충분히 된 글씨는 필력(글씨의 획에서 보여주는 힘, 또는 기운)이 느끼지는데요. 저는 글씨를 쓰기 전에 선긋기를 꼭 연습하고 글씨를 씁니다. 그만큼 중요한 것이므로 기본선과 함께 앞으로 보여드릴 다양한 선을 충분히 연습한 뒤 글씨 쓰기로 들어가세요.

● 직선

• 선긋기

• 역입

가려는 방향과 반대로 붓을 데어준 후 본 방향으로 선을 그어줍니다. 왼쪽에서 오른쪽으로 선을 긋는다 하면 붓을 먼저 왼쪽으로 조금 데었다가 오른쪽으로 그어나가시면 됩니다.

역입을 왜 할까요? 스프링과 같습니다. 스프링을 나가려는 방향과 반대로 누른 후에 손을 놓으면 힘을 받아 더 잘 튕겨지듯이 글씨도 역입을 통해 선이 좀 더 힘 있게 나아가게 됩니다.

• 중봉

중봉은 붓끝이 획의 중심으로 가는 것을 말합니다. 중봉으로 붓이 바르게 갈 경우 획에 더욱 힘이 생깁니다.

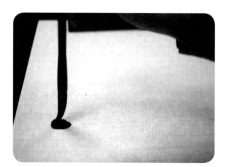

• 회봉

회봉은 획의 마지막 부분에서 조금 머물렀다가 붓을 다시 일으켜서 붓을 처음 상태로 되돌리는 것을 말합니다. 회봉 연습이 잘 되어야 붓끝의 마무리가 부족함이 없으며 다음 획을 그을 때 원활하게 갈 수 있습니다.

자 이제 가로선을 연습해 봅시다.

세로선을 연습해 봅시다.

대각선을 연습해 봅시다. 이때 대각선은 위에서 아래 방향으로 연습해 주세요. 대부분의 글씨는 위에서 아래로 획을 긋습니다.

반대쪽 대각선도 연습해 봅시다.

• 선 연결하기

가로선을 마무리할 때 붓을 들어 회봉을 하고 세로선 시작할 때 다시 역입을 하여 선 긋기를 하면 됩니다. 이때 붓대는 돌리지 않습니다. 우리는 회봉하는 법을 배웠기 때문에 붓대를 돌리지 않고도 다음 획을 바로 이어갈 수 있습니다. 이 부분을 충분히 연습해야 다양한 필체를 구사할 수 있습니다.

선을 연결할 때 꺾이는 부분의 붓 방향을 보면 이러합니다.

QR code

스마트폰 QR코드 리더기로
스캔해 보세요.

가로세로를 연결하여 연습해 봅시다.

지그재그 대각선을 연결하여 연습해 봅시다.

미로를 돌리듯이 가로와 세로를 연결하여 한 장 연습해 봅시다. 이때 빈 공간이 균일하게 나오도록 합니다. 선과 선의 여백을 균일하게 연습하는 것은 공간을 보는 눈을 키워줍니다.

대각선을 이용하여 미로 모양을 연습해 봅시다.

원하는 방향으로 사방 돌리기를 연습해 봅시다. 처음 시작 때 붓에 먹물을 넉넉히 묻히고 먹물이 빠져 거칠게 선이 나올 때까지 계속 획을 그어봅니다.

같은 힘으로 누르면서 선을 그어도 먹물이 넉넉할 때는 선이 굵게 나오고 계속 선을 그을수록 획이 점점 가늘어지는 것을 느낄 수 있습니다. 그리고 먹물이 빠지면서 선이 거칠게 나오게 되죠. 그 거친 선을 [갈필]이라고 합니다.

캘리그라피를 할 때 맨 처음 어려움에 봉착하는 것이 화선지에 먹이 너무 번진다는 것입니다. 선이 번진다는 것은 2가지를 생각할 수 있습니다. 붓에 먹물이 너무 많거나 선을 긋는 속도가 너무 느릴 경우입니다. 이 말은 즉 붓에 먹물이 많다 싶으면 속도를 높여 빨리 긋고 붓에 먹물이 부족하다 싶으면 천천히 그어야 원하는 굵기의 획을 얻을 수 있습니다.

먹물의 번짐 정도는 많이 연습해 보고 직접 느껴야 합니다.

■ 동그라미

• 동그라미 긋기

동그라미도 연습해 봅시다.

동그라미는 2번에 나눠 긋기도 하고 한 번에 그어도 됩니다.

두 번에 나눠 그을 경우는 위 사진처럼 한쪽을 먼저 그은 후 반대쪽을 교차하면서 그어 완성합니다. 두 번 긋거나 한 번 그을 경우 모두 붓대는 돌리지 않습니다. 붓털만 돌아가게 해주세요.

크고 작은 동그라미를 연습해 봅시다.

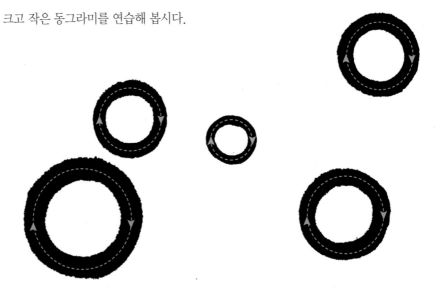

• 달팽이 모양

동그라미도 달팽이 모양처럼 돌려 연습해 봅시다.

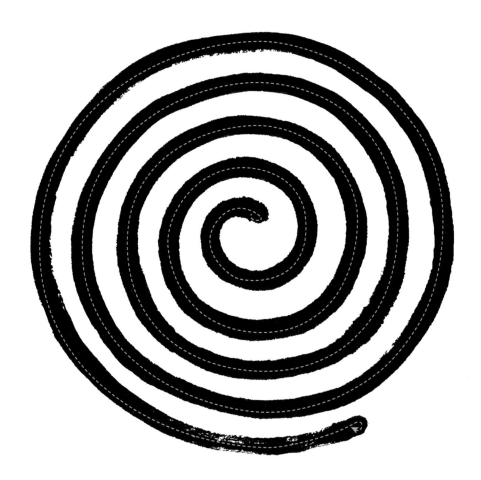

QR code
스마트폰 QR코드 리더기로
스캔해 보세요.

✒ 한글 기본 형태 익히기

백성을 사랑한 세종대왕: 한글을 편찬하다

훈민정음은 백성을 가르치는 바른 소리라는 뜻으로, 1443년에 세종이 창제한 우리나라 글자를 말합니다. 과학적이고 조형적인 훈민정음을 통해서 한글 조형의 기초를 익혀보겠습니다.

우리는 정사각형 안에 자음과 모음을 잘 분배하여 써넣는 연습을 할 것입니다. 연습할 때 종이를 가로 두 번, 세로 두 번을 접어서 16칸이 나오도록 하고 한 사각형 안에 하나의 자음,모음을 넣어 연습하면 좋습니다. 한글 기본형태 익히기의 모든 획은 [역입, 중봉, 회봉]을 해주세요.

▬ 자음

자음을 정사각형 안에 채워 써봅시다. 이때 획과 획 사이의 공간을 동일하게 맞추면서 연습하세요.

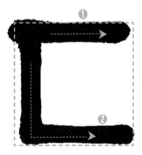

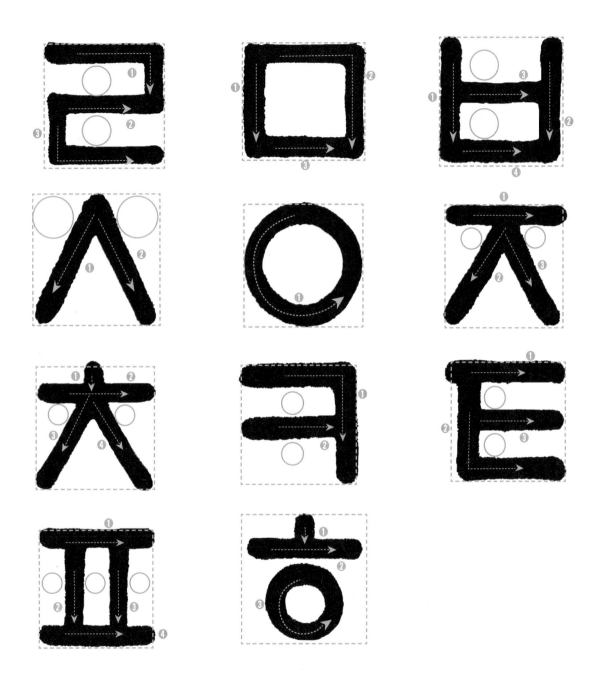

PART 2. 캘리그라피 서체 익히기

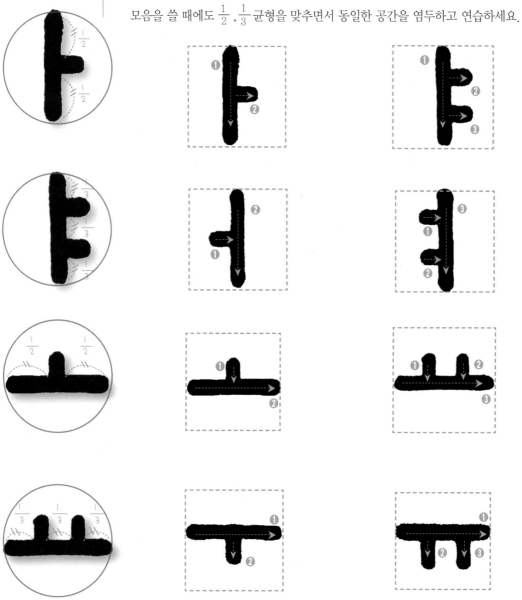

● 모음

모음을 쓸 때에도 $\frac{1}{2}$, $\frac{1}{3}$ 균형을 맞추면서 동일한 공간을 염두하고 연습하세요.

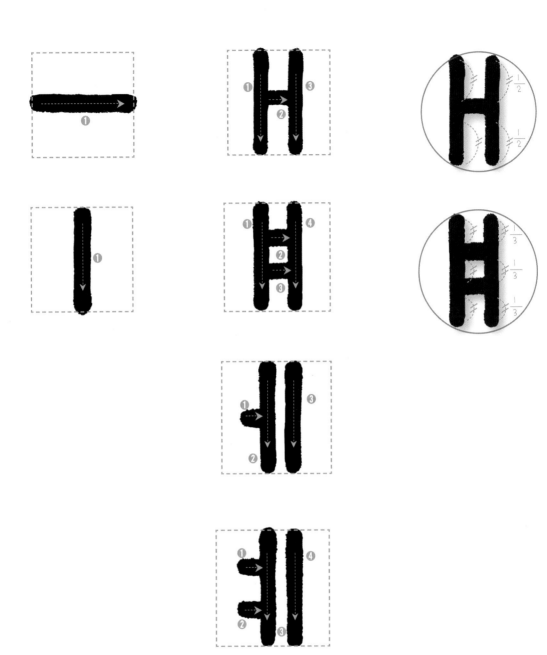

PART 2. 캘리그라피 서체 익히기

「가나다라」와「고노도로」

모음에 따라 자음이 어떻게 변하는지 염두하고 연습하세요.

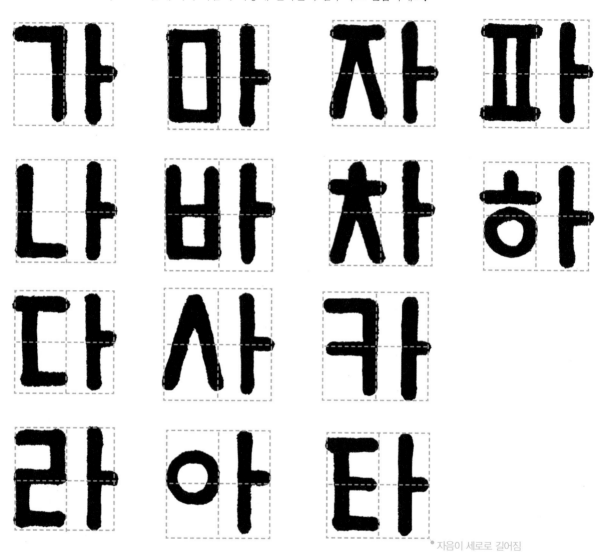

가 마 자 파

나 바 차 하

다 사 카

라 아 타

*자음이 세로로 길어짐

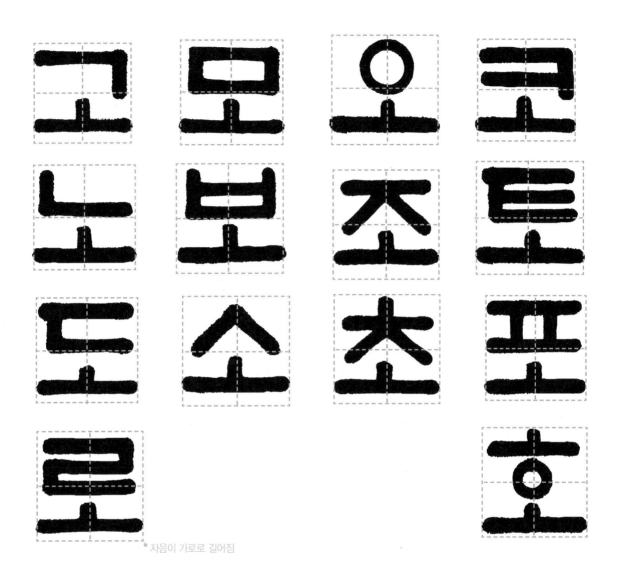

* 자음이 가로로 길어짐

PART 2. 캘리그라피 서체 익히기

● 문장

[뿜] [푼] [축] [복] [돌] [온] 같이 받침과 함께 가로모음이 올 경우 모음의 'ㅗ'가 사각
형의 중간쯤에 온다 생각하고 공간을 배분하세요.

[인]의 경우 [이]가 사각형에서 위 절반을 차지하고 그 안에서도 좌우로 공간이 나뉘
어 [ㅇ]과 [ㅣ]가 채워집니다. 그리고 남은 아래 절반은 [ㄴ] 받침으로 채워져 있습니다.
이러한 것은 [정]자에서도 볼 수 있습니다.

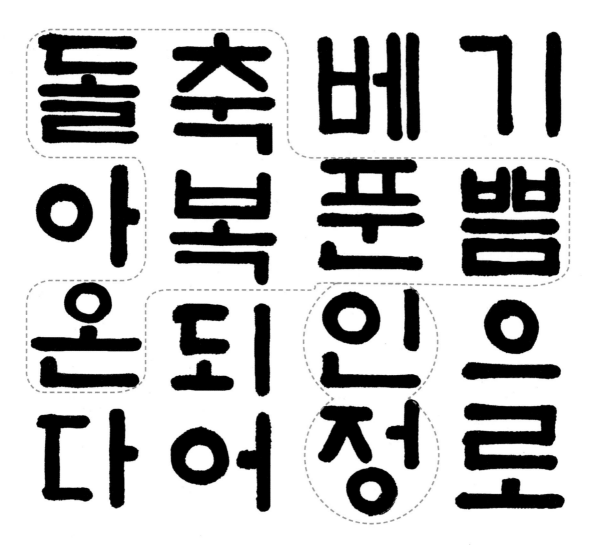

* '_'가 사각형의 중간쯤 온다 생각하고
공간 배분

* [이]가 사각형에서 위 절반을 차지하고
남은 아래 절반은 [ㄴ] 받침으로 채움

앞서 배운 방식으로 공간을 잘 나누어 가족이나 친구 이름도 써봅시다.

- -

Tip 글씨를 어느 정도 크기로 써야 하나요?
- -

처음에 연습할 때는 글씨를 크게 쓰는 것이 좋습니다. 작게 써서 '우와 괜찮은데?' 한 글씨도 막상 크게 키워보면 붓을 제
대로 놀리지 못한 경우가 많습니다. 큰 글씨를 잘 써야 작은 글씨도 잘 쓸 수 있습니다.

우리가 구입한 두 붓 중에 큰 붓으로 계속 연습하세요. 그 붓으로 충분히 연습한 다음에 작은 붓도 같은 방법으로 연습합니다.

작은 붓은 작은 글씨를 쓸 때 사용하면 좋습니다.

🖋 직선 글씨

자, 지금까지 우리는 가장 기본이 되는 선을 연습하고 훈민정음을 통해 한글의 기본 형태를 익혀보았습니다. 이제부터는 다양한 느낌의 캘리그라피 글씨를 연습해 보겠습니다.

● 캘리그라피 공간 법칙 1. 동일한 선의 질감을 유지하라!

캘리그라피는 장문일수록 쓰기가 어렵습니다. 이유는 동일한 선의 질감을 처음부터 끝까지 유지해야 글씨가 통일성이 있는데 쓰다가 중간에 다른 느낌의 선이 나와 전체적인 균형이 깨지기 때문입니다.

전체 문장 안에서 캘리그라피를 통일성 있게 가져가기 위해서 먼저
❶ 그 글씨의 기본이 되는 선을 익히고
❷ 규칙을 정해 동일한 느낌의 자음 모음을 만든 뒤
❸ 캘리그라피 공간의 법칙을 적용해 단어와 문장을 완성할 것입니다.

이러한 방식을 적용하면 여러분도 무궁무진한 캘리그라피 서체를 개발할 수 있습니다.

기억하세요! 캘리그라피는 선과 공간으로 이루어져 있습니다.

QR code

스마트폰 QR코드 리더기로
스캔해 보세요.

● 캘리그라피 공간 법칙 2. 획에 굵기 차이를 줘라!

캘리그라피가 일반 폰트나 펜글씨보다 아름다워 보이는 이유 중 하나는 획의 굵기가 다양하다는 것입니다. 굵고 가는 획을 통해 글씨가 좀 더 시각적으로 눈에 띄게 되는 효과가 있습니다.

직선 글씨의 규칙은 역입을 하여 중봉 회봉 한 직선이 주를 이루며 훈민정음과 다른 점은 굵기 차이가 있다는 것입니다. 이런 식으로 하나의 선을 정하고 규칙을 만든 후 자음 모음을 구성하면 글씨의 통일성을 유지할 수 있습니다. 단 이때 폰트처럼 너무 글씨를 기계화하지 않고 적절한 강조와 공간의 미를 더해 아름다운 캘리그라피를 완성하세요.

다양한 굵기의 직선을 연습해 볼까요?

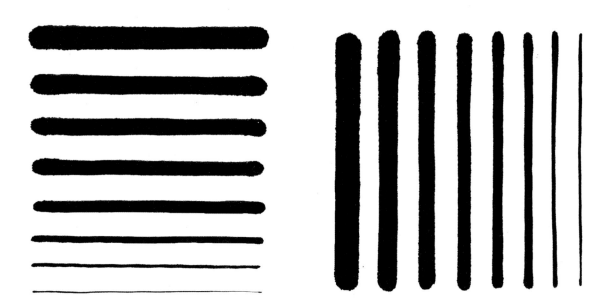

가장 굵은 선은 붓털의 절반 이상을 눌러서 굵게 표현하고 다음 선을 점점 가늘게 연습합니다. 굵은 선과 가는 선 모두 역입 → 중봉 → 회봉 과정을 거칩니다.

◉ 캘리그라피 공간 법칙 3. 사각 구도를 깨라

폰트나 훈민정음은 대부분 정사각형 안에 글씨가 담겨져 있습니다. 그러나 캘리그라피는 사각 구도를 깸으로써 글씨의 아름다움을 더할 수 있습니다.

• 한 글자

[한 글자]일 경우에는 초성 중성 종성을 강조함으로써 사각 구도를 깰 수 있습니다.

[별] 자의 [ㅂ]: 초성 [ㅕ]: 중성 [ㄹ]: 종성
[별] 자를 굵기 차이를 주면서 초성 중성 종성을 각각 강조하여 연습해 봅시다.

• 초성 강조

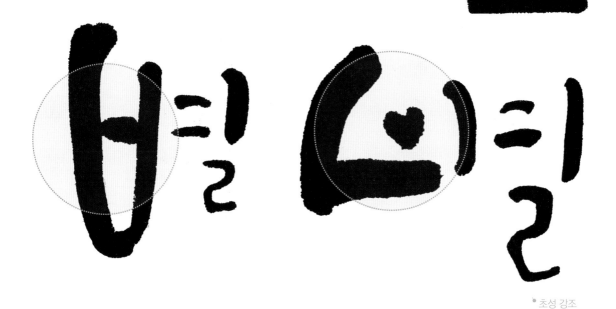

* 초성 강조

49

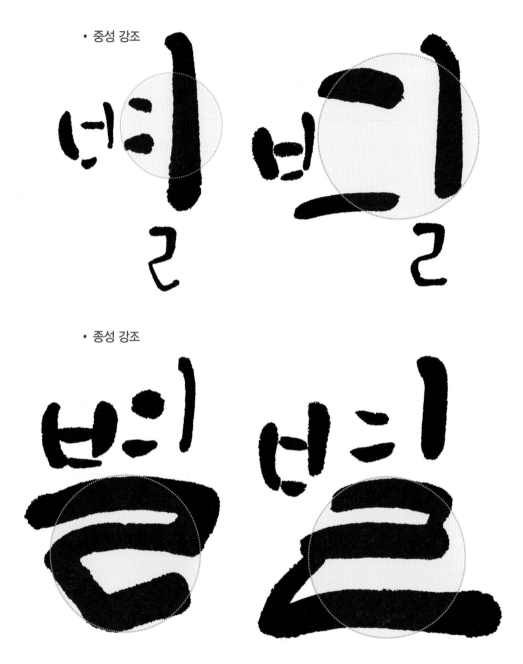

• 중성 강조

• 종성 강조

딱딱한 훈민정음의 [별]보다 훨씬 재미있는 [별]이 되었습니다.

• 초성 강조

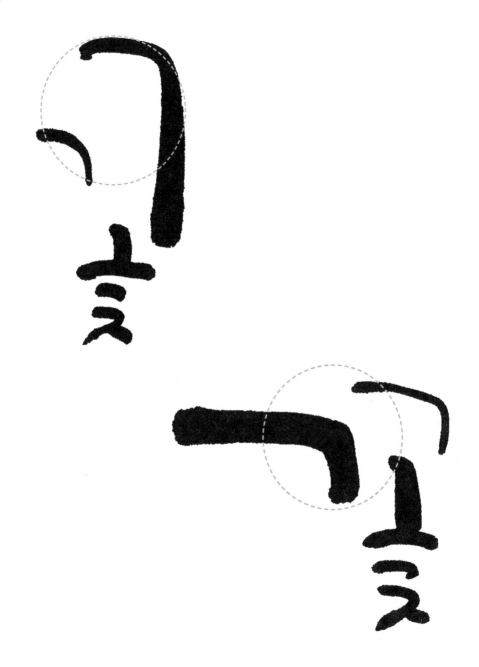

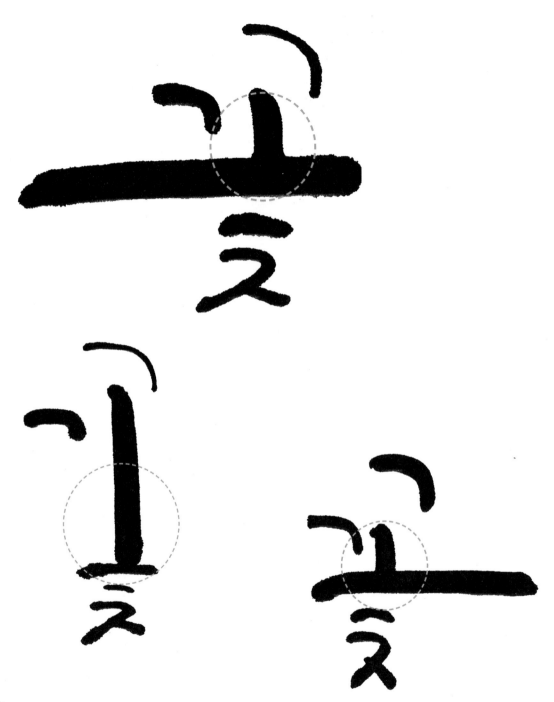

52

• 종성 강조

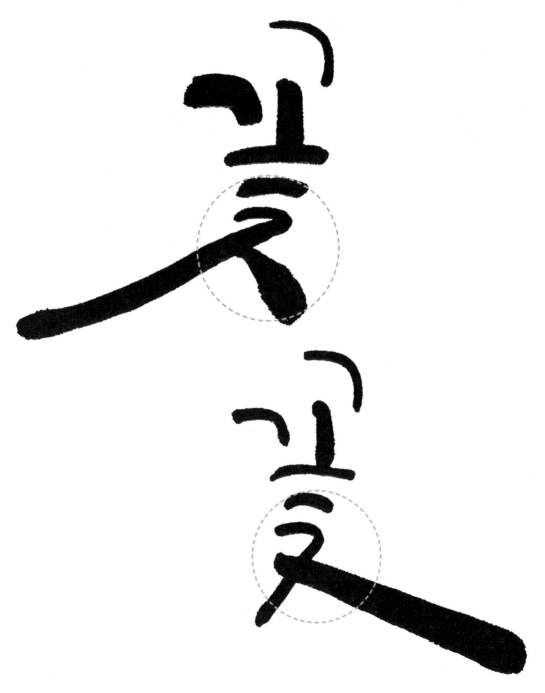

• 중성 강조

• 기타 강조

비추흥

PART 2. 캘리그라피 서체 익히기

• 두 글자 이상

[두 글자 이상]일 경우에는, 단어를 감싸는 큰 사각형을 생각하고 그 사각형을 깨어 글씨를 씁니다.

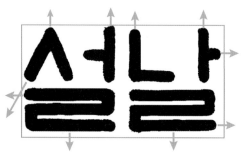

왼쪽 설날은 사각 구도 안에 글씨가 담아져 있습니다. 이 구도를 깨어 글씨를 강조해 볼 텐데요. 우선 사각 구도를 깰 수 있는 모든 선을 찾아 다양하게 연습해 본 뒤 어울리는 형태를 찾아봅니다.

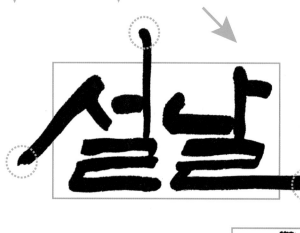

이 부분을 길게 빼어 사각 구도를 깨 보았습니다.

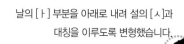

날의 [ㅏ] 부분을 아래로 내려 설의 [ㅅ]과
대칭을 이루도록 변형했습니다.

58

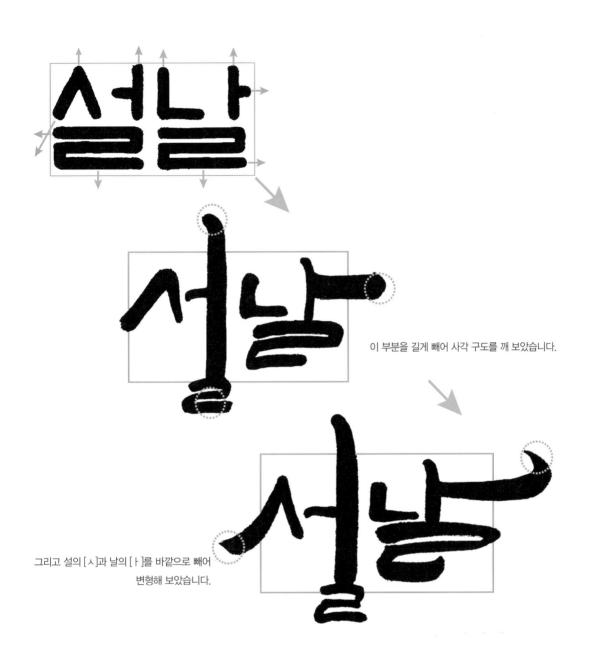

이 부분을 길게 빼어 사각 구도를 깨 보았습니다.

그리고 설의 [ㅅ]과 날의 [ㅏ]를 바깥으로 빼어
변형해 보았습니다.

59

여러 글자로 된 단어는 구도를 가로형, 세로형으로 둘 수도 있지만, 대각선처럼 비스듬하게 두어 구성할 수도 있습니다.

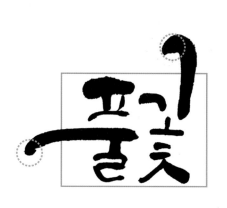

사각 구도 안에 있는 획을 강조할 경우 글씨에 의미 없는 여백이 생길 수 있습니다.

← 강조하지 말아야할 획들

● 훈민정음 한옥집

오른쪽의 한옥집은 옥의 'ㅗ'를 강조하여 선을 가로로 길게 뺐었더니 양쪽에 의미 없는 공란이 생겼습니다. 이런 공란은 글씨의 완성도를 떨어트립니다.

사각 구도를 깰 때는 사각 구도의 외곽 부분은 강조하고 안쪽 부분은 과한 강조는 하지 않도록 주의합니다.

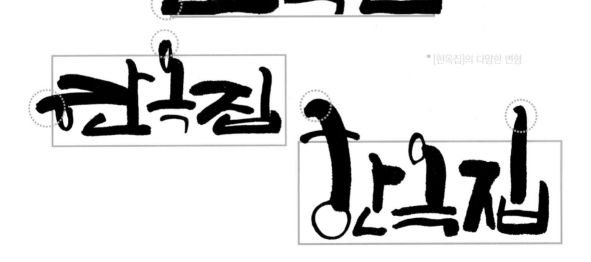

● [한옥집]의 다양한 변형

61

- **[자간]이란?**
 글자와 글자 사이의 공간을 말합니다.

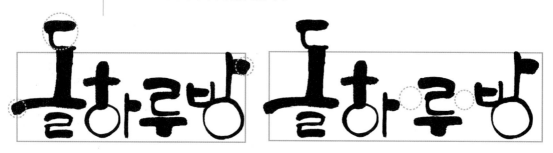

왼쪽의 [돌하루방]은 자간을 일정하게 좁혀서 구성했습니다. 오른쪽의 [돌하루방]은 자간이 일정하지 않고 글자의 글자 사이 공간이 넓습니다. 왼쪽은 짜임새 있어 보이지만 오른쪽은 완성도가 떨어져 보입니다.

캘리그라피는 폰트처럼 사각 구도 안에 쓰인 글씨가 아니라서 율동감 있고 아름답지만 역으로 가독성이 떨어질 수 있다는 단점이 있습니다. 때문에 자간을 일정하게 좁혀서 글자가 한 덩어리처럼 보이도록 하는 것이 중요합니다.

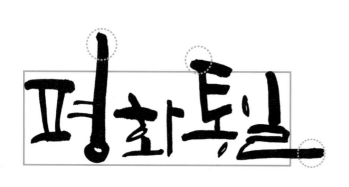

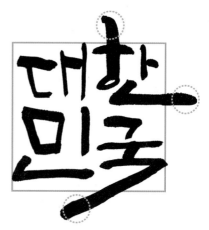

아래 단어들도 캘리그라피 공간 법칙 1, 2, 3, 4를 생각하면서 연습해 보세요.

(연습 예시 단어: 꿈속, 물길, 땅기운, 평화시대, 해와 달, 통일민국)

캘리, 쓰다

다섯 글자 이상이 되면 가독성을 위해 글자의 정렬을 맞춰주는 것이 좋습니다.

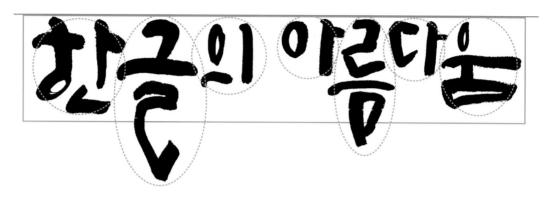

윗선 정렬은 글씨를 전체적으로 윗줄에 맞추는 것입니다. 이때 받침이 있는 것은 길게 없는 것은 짧게 표현하여 사각 구도를 깨면 리듬감이 살아납니다.

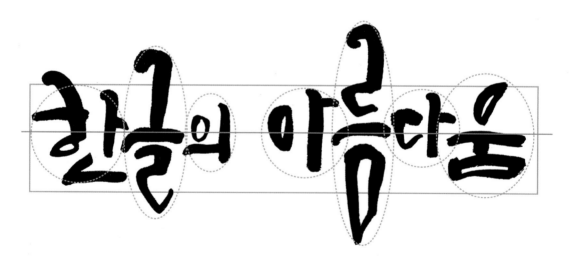

중앙 정렬은 각 글씨의 세로 중앙에 기준선을 두어 씁니다. 이때 받침이 있는 글자는 길이가 길 것이고 받침이 없는 글자는 길이가 짧은 것이므로 중심을 잘 생각하며 써야 합니다. 중앙 정렬은 익숙하지 않을 수 있으나 캘리그라피를 할 때 많이 쓰는 정렬이니 연습을 많이 하세요.

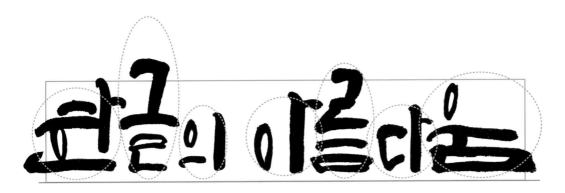

아랫선 정렬은 글씨를 전체적으로 아랫줄에 맞추는 것입니다.

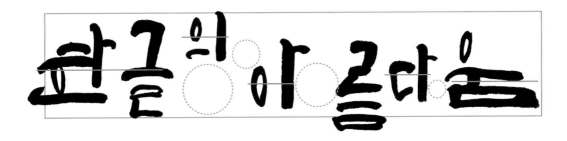

위 글씨는 아랫선 정렬의 예시와 같은 글씨이지만 자간도 일정하지 않고 넓어져
있으며 정렬이 맞지 않아 글씨가 정신없이 보이는 것을 느낄 수 있습니다.

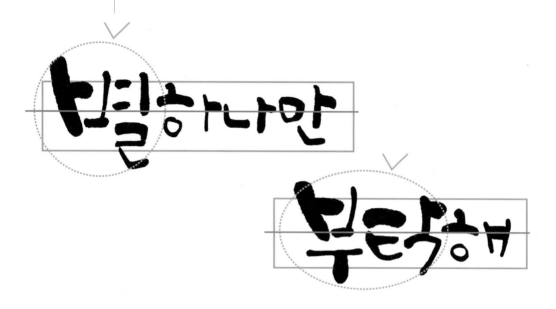

위 글씨는 중앙 정렬로 쓰였으며 [별]과 [부탁] 자가 주제어라고 생각해 그 단어는 크게 쓰고 나머지는 작게 표현했습니다. 이처럼 강조하고 싶은 단어를 크게 쓰고 의미 없는 조사나 단어는 작게 표현하면 글씨가 좀 더 생동감 있고 재미있어집니다.

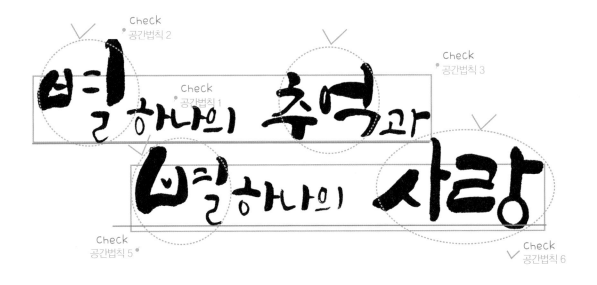

- **캘리그라피 공간 법칙 1.** 동일한 선의 질감의 유지하라! → 직선의 형태를 유지

- **캘리그라피 공간 법칙 2.** 획에 굵기 차이를 줘라! → 획의 굵기 차이 있음

- **캘리그라피 공간 법칙 3.** 사각 구도를 깨라 → 사각 구도 깨어짐

- **캘리그라피 공간 법칙 4.** 자간을 좁혀라! → 자간이 일정하게 좁혀져 있음

- **캘리그라피 공간 법칙 5.** 정렬을 맞춰라! → 아랫선 정렬로 맞춰져 있음

- **캘리그라피 공간 법칙 6.** 중요한 글자는 크게, 의미 없는 조사는 작게(은, 는, 이, 가)

　　　　→ [별]과 [추억], [별]과 [사랑]은 크게, 나머지는 작게 표현되어 있음

⬤ 캘리그라피 공간 법칙 7. 장문 조형

장문을 조형하는 방법은 여러 가지가 있습니다.

왼쪽 정렬

• 왼쪽 정렬

글씨를 가로로 나열하되 전체 구도 안에서는 대체로 왼쪽으로 정렬합니다.

오른쪽 정렬

• 오른쪽 정렬

글씨를 가로로 나열하되 전체 구도 안에서 대체로 오른쪽으로 정렬합니다.

중심형 정렬

• 중심형 정렬

글씨를 가로로 나열하되 글씨를 짧게 끊어서 여러 줄로 나열합니다. 이때 윗선, 중앙, 아랫선 정렬에 맞추지 않고 글씨가 크고 작음에 따라 생기는 빈 공간을 찾아 글자를 퍼즐 맞추듯 끼워 넣습니다. 전체 덩어리감을 표현하기 좋으며 많이 쓰이는 구도입니다.

• **세로형 정렬**

우리의 옛 글씨는 세로형이었습니다. 전통적으로는 오른쪽
부터 왼쪽으로 글씨를 썼고, 현대에는 왼쪽에서 오른쪽으로
씁니다.

전통 세로형 정렬 현대 세로형 정렬

• **도형형 정렬** 특정 도형을 정하고 그 도형 안에 글씨를 채워 완성합니다. 재미있는
다양한 구도가 나올 수 있습니다.

　예 원형, 삼각형, 사각형, 하트, 별, 오각형, 육각형 등

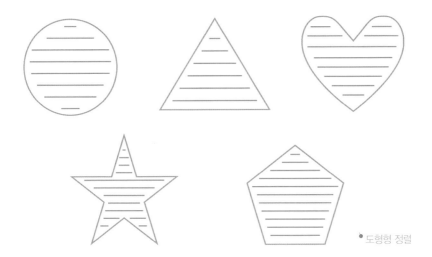

•도형형 정렬

━ 캘리그라피 활용

직접 찍은 사진이나 저작권 문제가 없는 이미지에 글씨를 합성하면 재미있는 캘리그라피 이미지를 만들 수 있습니다.

본 이미지에는 제 아호를 새긴 [나빛] 전각을 함께 넣었습니다.

전각이란 서양에서 그림을 완성하고 작품에 자기 이름을 사인하듯이 동양에서는 전각을 찍어 자신의 작품임을 알렸습니다.

** 사진에 글씨를 합성하는 방법은 164p 참조

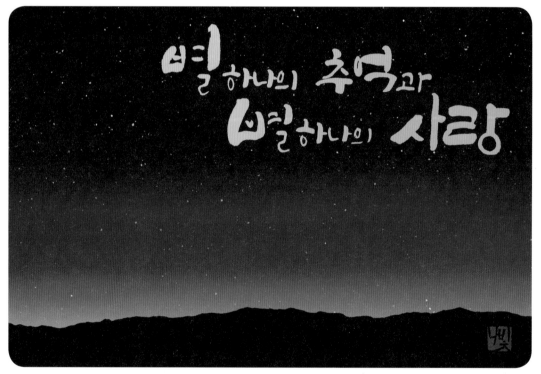

* 위 글씨는 오른쪽 정렬을 사용하였습니다.

위 글씨처럼 중복되는 단어 [별]이 있을 경우에는 폰트처럼 똑같은 [별]을 쓰기보다는 조금 다르게 표현하는 것이 재미

있습니다. 폰트가 아닌 손글씨인 만큼 그 매력을 충분히 살려주세요.

단 동일한 선질 안에서 변화를 주어야 합니다. 위 글씨는 대체로 직선의 형태에서 굵기 차이가 있는 선질인데

갑자기 아래 [별]은 화려하게 흘려 쓴다거나 날카롭게 쓸 경우 전체적인 통일감이 깨질 수 있습니다.

memo

71

QR code

스마트폰 QR코드 리더기로
스캔해 보세요.

전통 글씨

이번에 배울 글씨는 전통적인 느낌의 글씨입니다.

캘리그라피 공간 법칙 1. 동일한 선의 질감의 유지하라!

• 전통선

전통선은 앞서 배운 직선(역입 ┅▸ 중봉 ┅▸ 회봉)을 한 번에 긋지 않고 한 선에 여러 번 나눠서 중간에 회봉하여 멈추고 다시 역입 중봉 회봉하고 다시 역입 중봉 회봉을 반복합니다.

중간에 선을 멈추고 다시 시작하는 과정에서 획의 굵기 차이가 나며 마치 거친 나뭇 가지처럼 선을 표현할 수 있습니다. 이때 먹물이 빠져 선이 거칠게 나타나는 갈필이 표현되도록 하면 더욱 전통적인 느낌을 살릴 수 있습니다. 단 갈필이 과하지 않도록 주의하세요. 갈필이 많으면 무슨 글자인지 알아보기 어려울 수 있습니다.

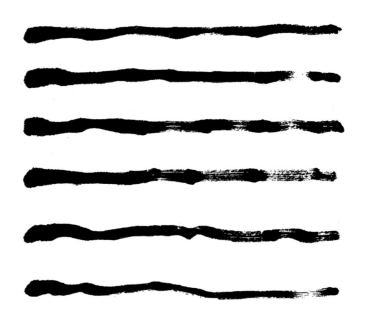

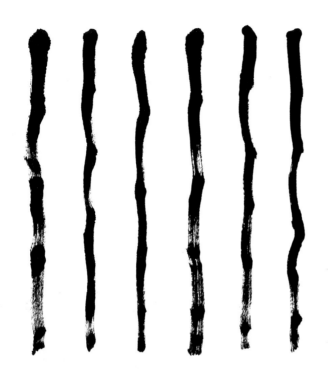

본선을 가로, 세로로 연습해 보세요.

전통선을 바탕으로 자음 모음을 만들어봅시다. 예시로 보여드리는 자음 모음의 모양은 절대적이지 않습니다. 비슷한 느낌을 유지하는 범위 안에서 다양한 자음 모음을 창작할 수 있습니다.

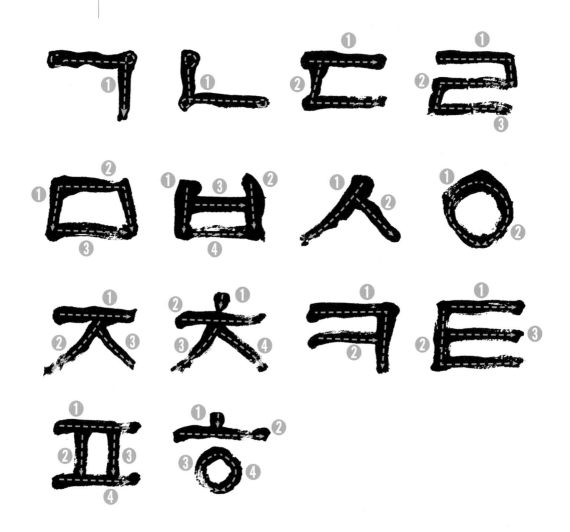

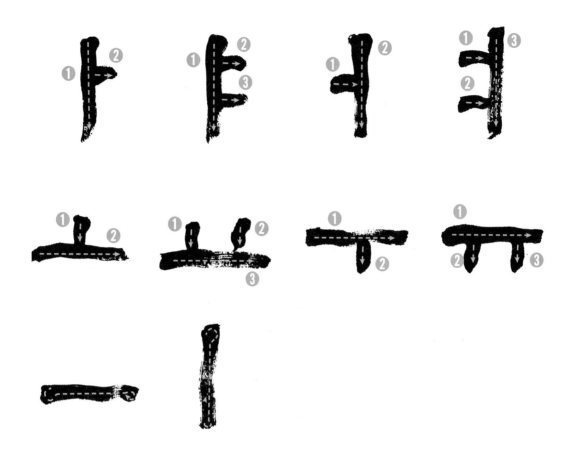

아래 예시들을 위 자음 모음을 적용하여 연습해 봅니다.

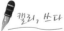

가나다라마바사아자차카타파하

가갸거겨고교구규그기 나냐너녀노뇨누뉴느니 다댜더뎌도됴두듀드디

라랴러려로료루류르리 마먀머며모뮤무뮤므미 바뱌버벼보뵤부뷰브비

사샤서셔소쇼수슈스시 아야어여오요우유으이 자쟈저져조죠주쥬즈지

차챠처쳐초쵸추츄츠치 카캬커켜코쿄쿠큐크키 타탸터텨토툐투튜트티

파퍄퍼펴포표푸퓨프피 하햐허혀호효후휴흐히

- 캘리그라피 공간 법칙 2. 획에 굵기 차이를 줘라!

- 캘리그라피 공간 법칙 3. 사각 구도를 깨라

- **한 글자**

[한 글자]일 경우에는 초성 중성 종성을 강조를 함으로써 사각 구도를 깰 수 있습니다.

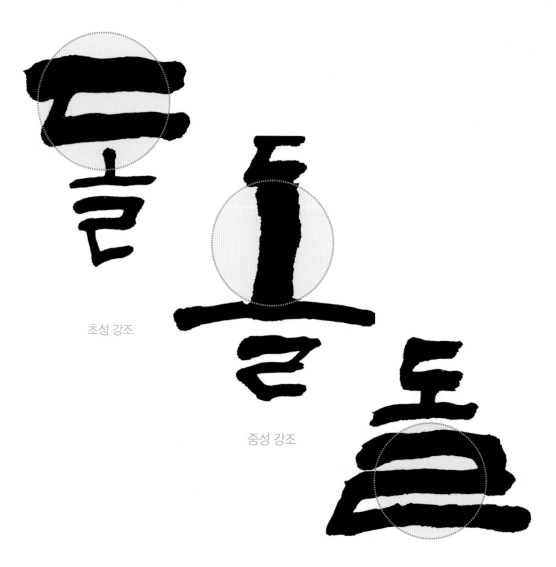

초성 강조

중성 강조

종성 강조

- **두 글자 이상**

[두 글자 이상]일 경우에는, 단어를 감싸는 큰 사각형을 생각하고 그 사각형을 깨어 글씨를 씁니다. 사각 구도를 깰 수 있는 모든 선을 찾아 다양하게 연습해 본 뒤 어울리는 형태를 찾아봅니다.

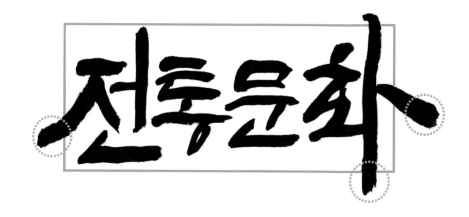

아래 단어들도 캘리그라피 공간 법칙 1, 2, 3, 4를 생각하면서 연습해 보세요.

(연습 예시 단어: 최강, 애환, 한의원, 오두막, 동굴탐험, 희망찬 새해)

캘리, 쓰다

다섯 글자 이상이 되면 가독성을 위해 글자의 정렬을 맞춰주는 것이 좋습니다.

윗선 정렬

중앙 정렬

아랫선 정렬

● 캘리그라피 공간 법칙 6. 중요한 글자는 크게, 의미 없는 조사는 작게(은, 는, 이, 가)

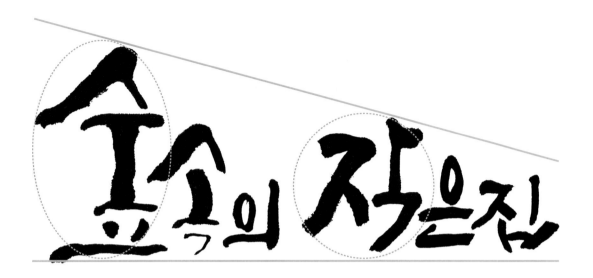

위 글씨는 아랫선 정렬로 맞췄고 [숲] 자와 [작] 자에 강조를 두어 숲속의/작은집 글씨가 점점 작아지게 표현하였습니다.

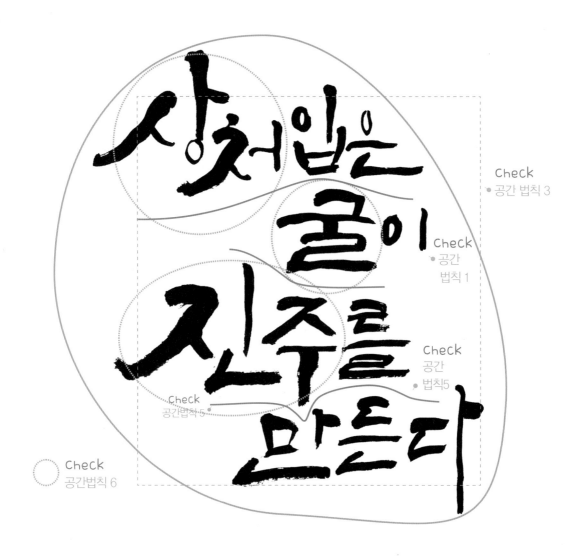

- **캘리그라피 공간 법칙 1.** 동일한 선의 질감의 유지하라! → 거친 직선

- **캘리그라피 공간 법칙 2.** 획에 굵기 차이를 줘라! → 획의 굵기 차이 있음

- **캘리그라피 공간 법칙 3.** 사각 구도를 깨라 → 사각 구도 깨어짐

- **캘리그라피 공간 법칙 4.** 자간을 좁혀라! → 자간이 일정하게 좁혀져 있음

- **캘리그라피 공간 법칙 5.** 정렬을 맞춰라! → 장문 조형 중심형 정렬로 맞춰져 있음

- **캘리그라피 공간 법칙 6.** 중요한 글자는 크게, 의미 없는 조사는 작게(은, 는, 이, 가)
 → [상처]와 [굴], [진주]는 크게, 나머지는 작게 표현되어 있음

- **캘리그라피 공간 법칙 7.** 중심형 정렬

● 중심형 정렬

글씨를 가로로 나열하되 글씨를 짧게 끊어서 여러 줄로 나열합니다. 이때 윗선, 중앙, 아랫선 정렬에 맞추지 않고 글씨가 크고 작음에 따라 생기는 빈 공간을 찾아 글자를 퍼즐 맞추듯 끼워 넣습니다. 전체 덩어리감을 표현하기 좋으며 많이 쓰이는 구도입니다.

글자의 수가 길어질수록 캘리그라피 공간의 법칙이 누적되어 적용되는 것을 볼 수 있습니다. 각 법칙은 따로 존재하지 않고 서로 상호 적용됩니다.

중심형 정렬

83

● 캘리그라피 활용

캘리그라피 글씨에 먹그림이 더해졌습니다. 먹색으로만 표현된 그림도 캘리그라피
와 함께 하면 멋스럽게 표현될 수 있습니다.

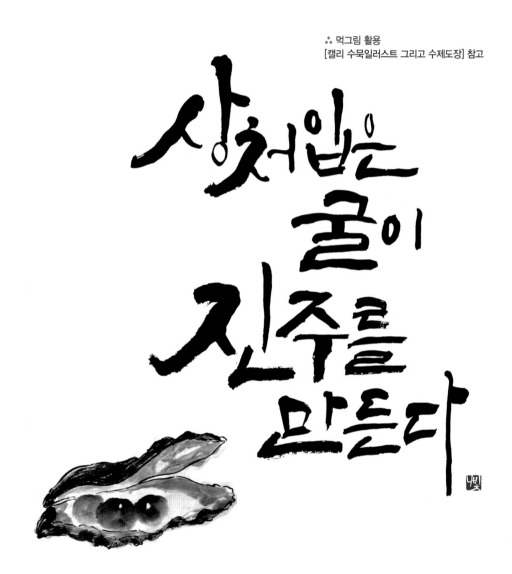

** 먹그림 활용
[캘리 수묵일러스트 그리고 수제도장] 참고

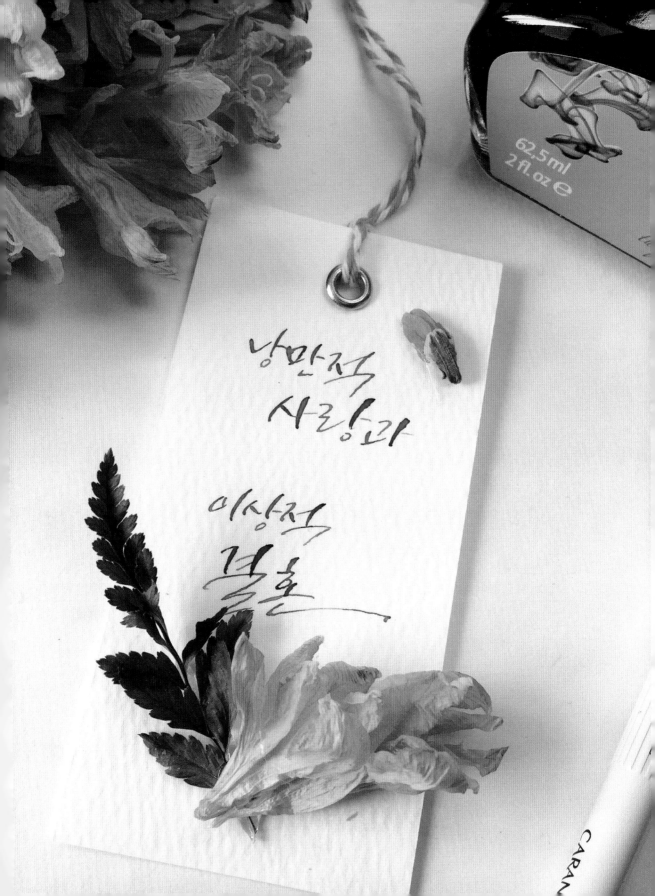

QR code
스마트폰 QR코드 리더기로
스캔해 보세요.

 귀여운 글씨

이번에 배울 글씨는 귀여운 느낌의 글씨입니다.

🔹 **캘리그라피 공간 법칙 1. 동일한 선의 질감의 유지하라!**

• **필압선**

이 선은 역입을 하지 않고 붓을 그대로 화선지에 데어 시작하고 규칙적인 필압(글씨에 압을 주는 것)을 통해 부드러운 선을 표현했습니다. 붓은 왼쪽에서 오른쪽으로 일정한 속도로 계속 가면서 위아래로 물결치듯이 움직이면 예쁜 필압선을 그을 수 있습니다. 세로도 마찬가지로 붓을 그대로 화선지에 데어 시작하고 위에서 아래로 일정한 속도로 가면서 위아래로 물결치듯 선을 그어보세요.

붓이 중봉으로 잘 갔을 경우 가는 선이 앞 선의 중앙에서 빠져나오는 것을 볼 수 있으며 볼록한 모양이 위아래 좌우대칭이 잘 된 모양이 됩니다.

본 선을 가로, 세로로 연습해 보세요.

붓이 중봉으로 바르게 가지 않고 한쪽으로 치우칠 경우 위처럼 올챙이 배 모양이 나옵니다.

잘못된 예

기본선과 필압선을 함께 연습하자! Tip ✏

귀여운 글씨를 배우기 위해 필압선만 연습하지 말고 앞서 배웠던 기본 직선과 전통선을 함께 연습하세요. 소개해 드리는 모든 선은 캘리그라피의 기본선이므로 새로 배우는 선은 기존 선과 함께 누적해서 연습하면 필력을 키우는데 더욱 효과적입니다.

음악과 함께 필압을 연습해 보세요! Tip ✏

음악의 리듬이 빠르면 필압에서도 속도가 느껴질 것이고 음악의 리듬이 부드럽고 느리면 필압에서도 그 느낌이 표현됩니다.

• 자유로운 필압

필압선을 바탕으로 자음 모음을 만들어봅시다. 예시로 보여드리는 자음 모음의 모양은 절대적이지 않습니다. 비슷한 느낌을 유지하는 범위 안에서 다양한 자음 모음을 창작할 수 있습니다.

귀여운 글씨의 자음 모음을 만들 때 한 가지 규칙을 정했습니다. 첫 시작은 붓을 그대로 데어 가늘게 시작하고 끝맺음을 두텁게 회봉을 하여 마무리하였으며 전체적으로 둥근 곡선의 형태를 하였습니다.

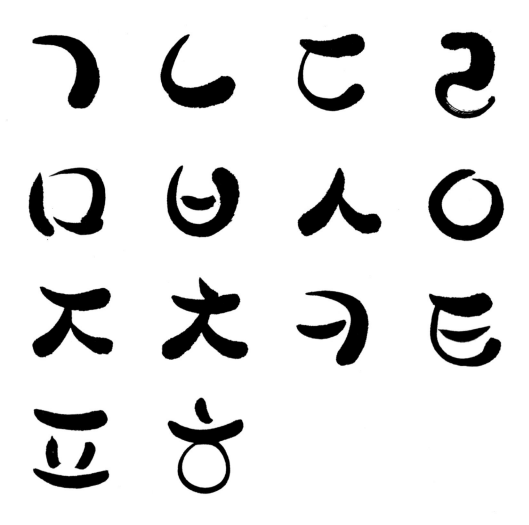

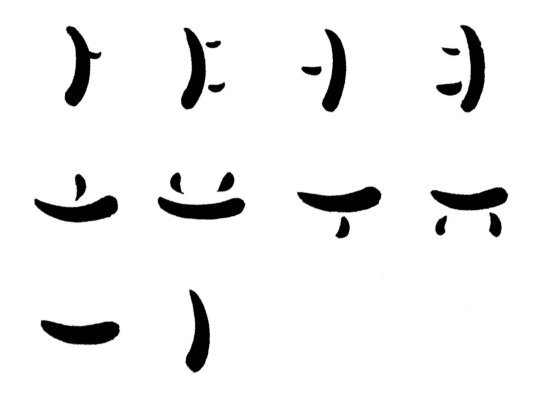

아래 예시들을 위 자음 모음을 적용하여 연습해 봅니다.

캘리, 쓰다

가나다라마바사아자차카타파하 / 가갸거겨고교구규그기 / 나냐너녀노뇨누뉴느니 / 다댜더뎌도됴두듀드디 / 라랴러려로료루류르리 / 마먀머며모뮤무뮤므미 /

바뱌버벼보뵤부뷰브비 / 사샤서셔소쇼수슈스시 / 아야어여오요우유으이 /

자쟈저져조죠주쥬즈지 / 차챠처쳐초쵸추츄츠치 / 카캬커켜코쿄쿠큐크키 /

타탸터텨토툐투튜트티 / 파퍄퍼펴포표푸퓨프피 / 하햐허혀호효후휴흐히

- 캘리그라피 공간 법칙 2. 획에 굵기 차이를 줘라!

- 캘리그라피 공간 법칙 3. 사각 구도를 깨라

- 캘리그라피 공간 법칙 4. 자간을 좁혀라!

• 한 글자

[한 글자]일 경우에는 초성 중성 종성을 강조함으로써 사각 구도를 깰 수 있습니다.

• 두 글자 이상

[두 글자 이상]일 경우에는, 단어를 감싸는 큰 사각형을 생각하고 그 사각형을 깨어 글씨를 씁니다. 사각 구도를 깰 수 있는 모든 선을 찾아 다양하게 연습해 본 뒤 어울리는 형태를 찾아봅니다.

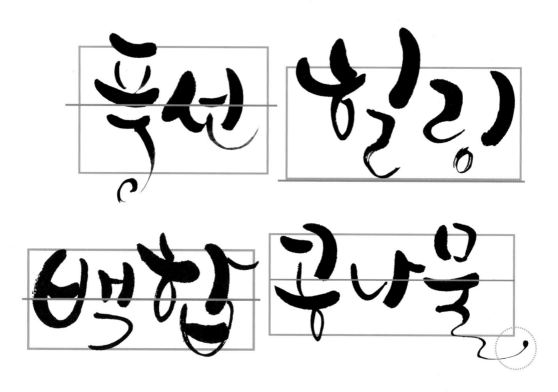

콩나물은 끝에 콩나물이 대롱대롱 달린 것처럼 표현하였습니다. ◈

봄바람

라벤더

다람쥐

우주탐험

금성여행

아래 단어들도 캘리그라피 공간 법칙 1, 2, 3, 4를 생각하면서 연습해 보세요.

(연습 예시 단어 : 사슴, 토끼, 고양이, 강아지, 개구리, 호랑이, 소금쟁이, 사막여우,

아나콘다, 붉은 원숭이, 순대, 떡볶이, 아이스크림, 버킷리스트)

사슴 토끼 고양이

강아지 개구리

호랑이

소금쟁이 사막여우

아나콘다 붉은원숭이

⬤ 캘리그라피 공간 법칙 5. 정렬을 맞춰라!

다섯 글자 이상이 되면 가독성을 위해 글자의 정렬을 맞춰주는 것이 좋습니다.

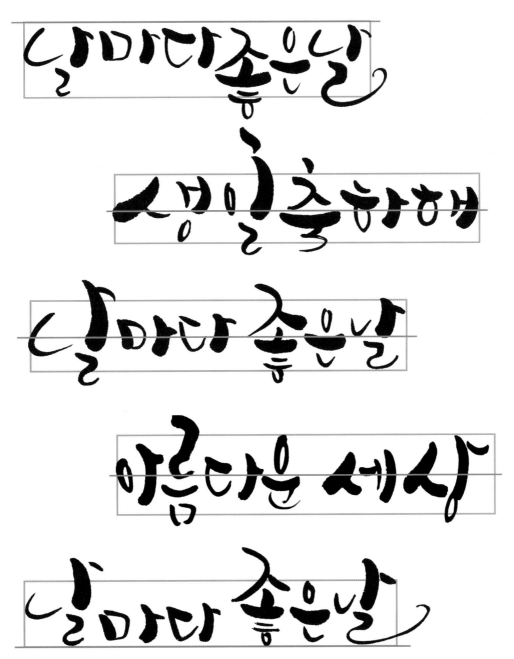

● 캘리그라피 공간 법칙 6. 중요한 글자는 크게,
　　　　　　 의미 없는 조사는 작게(은, 는, 이, 가)

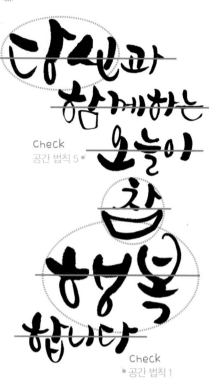

- **캘리그라피 공간 법칙 1.** 동일한 선의 질감의 유지하라! → 필압선

- **캘리그라피 공간 법칙 2.** 획에 굵기 차이를 줘라! → 획의 굵기 차이 있음

- **캘리그라피 공간 법칙 3.** 사각 구도를 깨라 → 도형형 정렬(원형)

- **캘리그라피 공간 법칙 4.** 자간을 좁혀라! → 자간이 일정하게 좁혀져 있음

- **캘리그라피 공간 법칙 5.** 정렬을 맞춰라! → 전체적으로 중앙 정렬에 맞춰져 있음

- **캘리그라피 공간 법칙 6.** 중요한 글자는 크게, 의미 없는 조사는 작게(은, 는, 이, 가) → [당신]과 [참], [행복]은 크게, 나머지는 작게 표현되어 있음

- **캘리그라피 공간 법칙 7.** 도형형 정렬

● **도형형 정렬**

특정 도형을 정하고 그 도형 안에 글씨를 채워 완성합니다. 재미있는 다양한 구도가 나올 수 있습니다.

예 원형, 삼각형, 사각형, 하트, 별, 오각형, 육각형 등

● 캘리그라피 활용

아래 글씨에는 수묵 일러스트 먹그림이 함께 하였으며 도형 안에 그림과 글씨를 놓아 구성하였습니다. 이렇게 특정 도형 안에 글씨를 넣어 완성하면 재미있는 구도가 나올 수 있습니다.

또한 먹색인 캘리그라피 글씨에 색감이 들어간 수묵일러스트가 함께하면 시각적으로도 훨씬 눈에 띄게 됩니다. 더불어 더욱 감성을 잘 전달할 수 있습니다.

**. 수묵일러스트 활용
[캘리 수묵일러스트 그리고 수제도장] 참고

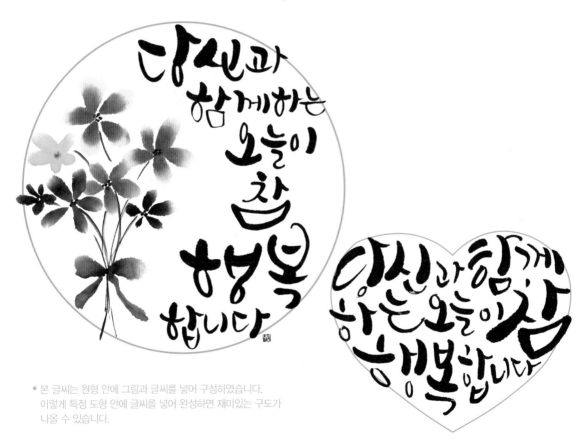

• 본 글씨는 원형 안에 그림과 글씨를 넣어 구성하였습니다.
이렇게 특정 도형 안에 글씨를 넣어 완성하면 재미있는 구도가
나올 수 있습니다.

• 동일한 글자를 하트 모양 안에 채워 표현했습니다.

스마트폰 QR코드 리더기로
스캔해 보세요.

달콤한 글씨

이번에 배울 글씨는 달콤한 느낌의 글씨입니다.

🔹 캘리그라피 공간 법칙 1. 동일한 선의 질감의 유지하라!

이 선은 귀여운 글씨의 자음 모음과 반대로 시작점은 역입을 하여 두껍게 시작하고 끝나는 지점을 가늘게 빼주세요.

이러한 규칙을 가지고 자음 모음을 만들어 봅시다.
예시로 보여드리는 자음 모음의 모양은 절대적이지 않습니다. 비슷한 느낌을 유지하는 범위 안에서 다양한 자음 모음을 창작할 수 있습니다.

ㄱㄴㄷㄹ
ㅁㅂㅅㅇ
ㅈㅊㅋㅌ
ㅍㅎ

아래 예시들을 위 자음 모음을 적용하여 연습해 봅니다.

가나다라마바사아자차카타파하　가갸거겨고교구규그기　나냐너녀노뇨누뉴느니

다댜더뎌도됴두듀드디　라랴러려로료루류르리　마먀머며모묘무뮤므미

바뱌버벼보뵤부뷰브비　사샤서셔소쇼수슈스시　아야어여오요우유으이

자쟈저져조죠주쥬즈지　차챠처쳐초쵸추츄츠치　카캬커켜코쿄쿠큐크키

타탸터텨토툐투튜트티　파퍄퍼펴포표푸퓨프피　하햐허혀호효후휴흐히

98

- 캘리그라피 공간 법칙 2. 획에 굵기 차이를 줘라!

- 캘리그라피 공간 법칙 3. 사각 구도를 깨라

- 캘리그라피 공간 법칙 4. 자간을 좁혀라!

• 한 글자

[한 글자]일 경우에는 초성, 중성, 종성을 강조함으로써 사각 구도를 깰 수 있습니다.

• 두 글자 이상

[두 글자 이상]일 경우에는, 단어를 감싸는 큰 사각형을 생각하고 그 사각형을 깨어 글씨를 씁니다. 사각 구도를 깰 수 있는 모든 선을 찾아 다양하게 연습해 본 뒤 어울리는 형태를 찾아봅니다.

99

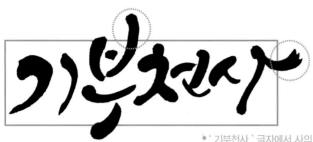

❛ '기부천사' 글자에서 사의 [ㅏ]를 날개 모양으로 하여 천사의 느낌을 살렸습니다.

캘리, 쓰다 아래 단어들도 캘리그라피 공간 법칙 1. 2. 3. 4 를 생각하면서 연습해 보세요.

(연습 예시 단어 : 나비, 장미, 할미꽃, 나팔꽃, 복수초, 코스모스, 패랭이꽃)

나비 장미 할미꽃

나팔꽃 복수초

코스모스 패랭이꽃

다섯 글자 이상이 되면 가독성을 위해 글자의 정렬을 맞춰주는 것이 좋습니다.

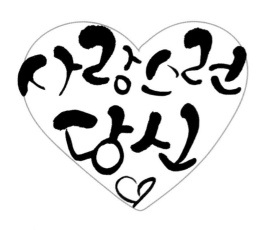

● 사랑스런 당신은 장문 조형에서 설명한
도형형 정렬로 하트 구도 안에 글씨를 놓았
습니다.

101

■ 캘리그라피 공간 법칙 6. 중요한 글자는 크게,
　　　　　　　　　　　의미 없는 조사는 작게(은, 는, 이, 가)

■ 캘리그라피 공간 법칙 7. 중심형 정렬

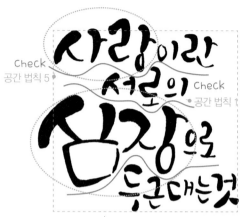

• 캘리그라피 공간 법칙 1.

동일한 선의 질감의 유지하라! → 역입을 한 필압선

• 캘리그라피 공간 법칙 2.

획에 굵기 차이를 줘라! → 획의 굵기 차이 있음

• 캘리그라피 공간 법칙 3.

사각 구도를 깨라 → 사각 구도 깨어짐

• 캘리그라피 공간 법칙 4.

자간을 좁혀라! → 자간이 일정하게 좁혀져 있음

• 캘리그라피 공간 법칙 5.

정렬을 맞춰라! → 장문 조형인 중심형 정렬에 맞춰져 있음

• 캘리그라피 공간 법칙 6.

중요한 글자는 크게, 의미 없는 조사는 작게(은, 는, 이, 가)

→ [사랑]과 [심장]은 크게, 나머지는 작게 표현되어 있음

• 캘리그라피 공간 법칙 7.

중심형 정렬 → 글씨를 가로로 나열하되 글씨를 짧게 끊
어서 여러 줄로 나열합니다. 이때 윗선, 중앙, 아랫선 정
렬에 맞추지 않고 글씨가 크고 작음에 따라 생기는 빈 공
간을 찾아 글자를 퍼즐 맞추듯 끼워 넣습니다. 전체 덩어
리감을 표현하기 좋으며 많이 쓰이는 구도입니다.

⬤ 캘리그라피 활용

왼쪽 글씨는 수채화 배경 이미지와 함께 하였습니다. 다양한 배경 이미지와 글씨를

합성하면 재미있는 표현이 가능합니다.

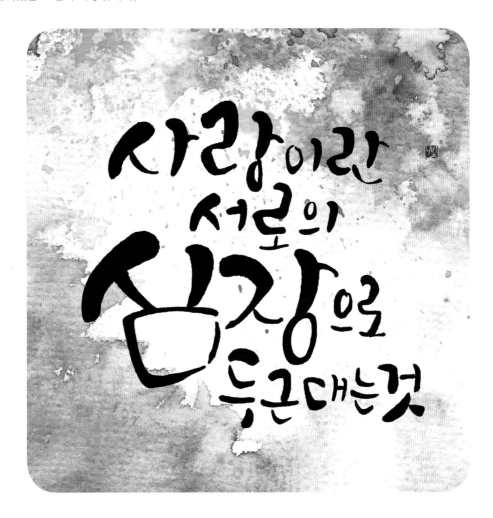

✒️ 날쌘 글씨

이번에 배울 글씨는 속도감이 느껴지는 날쌘 느낌의 글씨입니다.

● 캘리그라피 공간 법칙 1. 동일한 선의 질감의 유지하라!

속도가 느껴지는 날쌘 글씨는 기울여서 쓰는 것이 좋습니다.

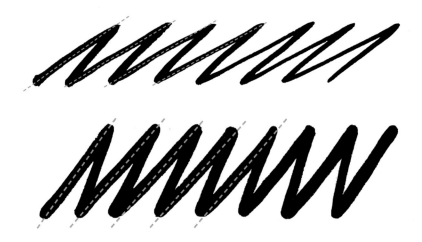

역입 → 중봉으로 직선을 긋되 동일한 기울기로 연습합니다. 선이 꺾이는 부분은 붓이 밀려 내려오지 않고 처음 기본선 연습할 때 붓을 회봉하고 다시 역입하여 연결했듯이 붓을 엎어서 내려오도록 합니다.

조금 빠른 속도로 연습합니다.

첫 선을 **약 50도**로 시작하고 동일한 기울기와 간격으로 연습하세요.
첫 선을 **약 30도**로 시작하고 동일한 기울기와 간격으로 연습하세요.

이러한 규칙을 가지고 자음 모음을 만들어 봅시다.

예시로 보여드리는 자음 모음의 모양은 절대적이지 않습니다. 비슷한 느낌을 유지하는 범위 안에서 다양한 자음 모음을 창작할 수 있습니다.

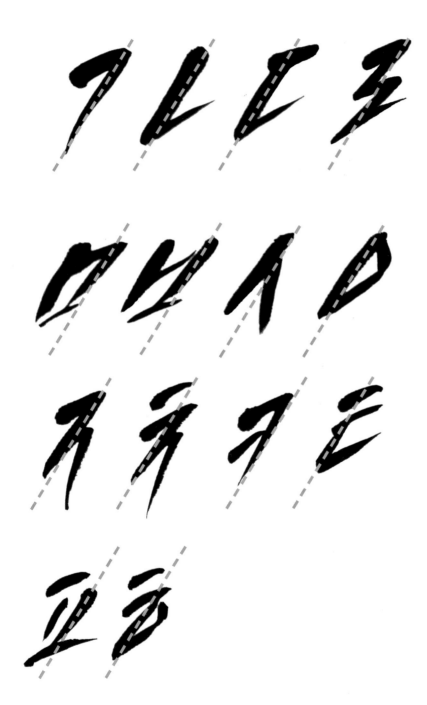

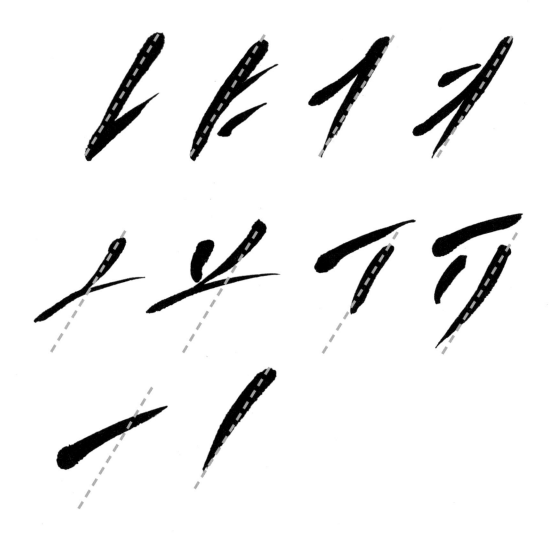

아래 예시들을 위 자음 모음을 적용하여 연습해 봅니다.

캘리, 쓰다

가나다라마바사아자차카타파하 가갸거겨고교구규그기 나냐너녀노뇨누뉴느니

다댜더뎌도됴두듀드디 라랴러려로료루류르리 마먀머며모묘무뮤므미

바뱌버벼보뵤부뷰브비 사샤서셔소쇼수슈스시 아야어여오요우유으이

자쟈저져조죠주쥬즈지 차챠처쳐초쵸추츄츠치 카캬커켜코쿄쿠큐크키

타탸터텨토툐투튜트티 파퍄퍼펴포표푸퓨프피 하햐허혀호효후휴흐히

107

가나다라
마바사아
자차카타
파하

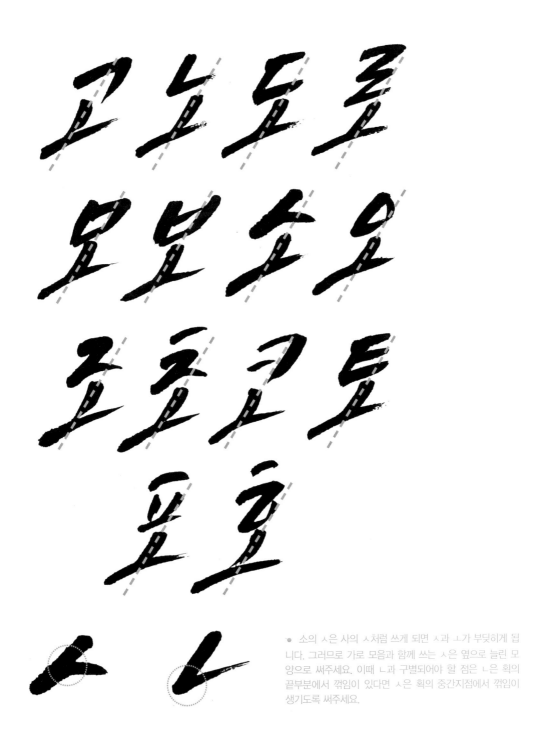

● 소의 ㅅ은 사의 ㅅ처럼 쓰게 되면 ㅅ과 ㅗ가 부딪히게 됩니다. 그러므로 가로 모음과 함께 쓰는 ㅅ은 옆으로 늘린 모양으로 써주세요. 이때 ㄴ과 구별되어야 할 점은 ㄴ은 획의 끝부분에서 꺾임이 있다면 ㅅ은 획의 중간지점에서 꺾임이 생기도록 써주세요.

- 캘리그라피 공간 법칙 2. 획에 굵기 차이를 줘라!

- 캘리그라피 공간 법칙 3. 사각 구도를 깨라

- 캘리그라피 공간 법칙 4. 자간을 좁혀라!

• 한 글자

[한 글자]일 경우에는 초성, 중성, 종성을 강조함으로써 사각 구도를 깰 수 있습니다.

• 두 글자 이상

[두 글자 이상]일 경우에는, 단어를 감싸는 큰 사각형을 생각하고 그 사각형을 깨어 글씨를 씁니다. 사각 구도를 깰 수 있는 모든 선을 찾아 다양하게 연습해 본 뒤 어울리는 형태를 찾아봅니다.

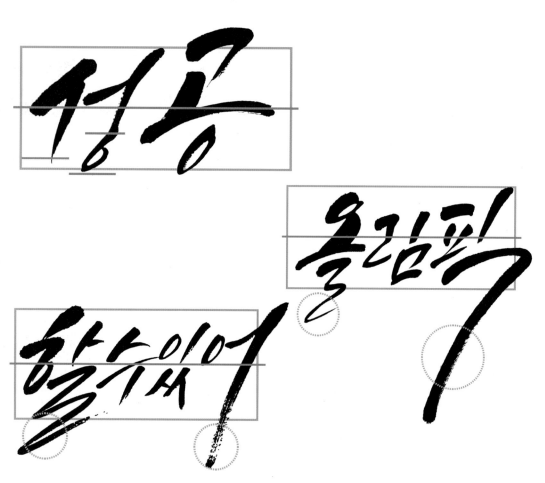

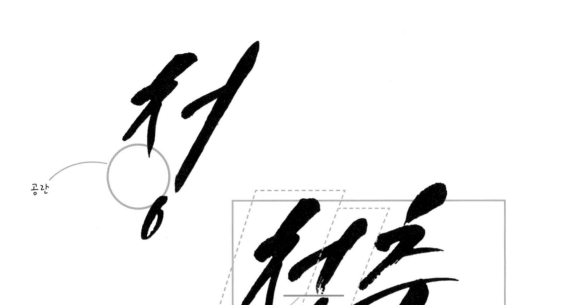

공란

Tip

보통 받침이 있는 [ㅏ] 나 [ㅓ] 계열의 글씨를 쓸 때(예:날, 청, 길, 별) 모음을 길게 쓰곤 합니다. 왼쪽의 [청]처럼 말이죠. 처음 글씨를 배울 때의 습관 때문인데요. 그러나 이렇게 쓸 경우 의미 없는 공란이 생기게 됩니다.

글자를 한 덩어리로 표현하기 위해서는 오른쪽의 [청춘]의 [청]처럼 중성(ㅓ)을 초성(ㅊ)보다 길게 쓰게 쓰지 않고 짧게 써주세요. 그리고 초성과 중성의 여백에 종성을 끼워서 쓰면 짜임새 있는 글씨를 완성할 수 있습니다.

기울여 쓰는 날쌘 글씨나 흘린 글씨에 이 TIP을 적용하세요.

아래 단어들도 캘리그라피 공간 법칙 1, 2, 3, 4를 생각하면서 연습해 보세요.

(연습 예시 단어: 희망, 도전, 믿음, 수능 합격, 대한민국, 미래의 도시
희망의 나라, 실패는 없다)

도전 희망

믿음 희망의나라

수능 대한민국

합격

실패는 미래의

없다 도시

캘리그라피 공간 법칙 5. 정렬을 맞춰라!

다섯 글자 이상이 되면 가독성을 위해 글자의 정렬을 맞춰주는 것이 좋습니다.

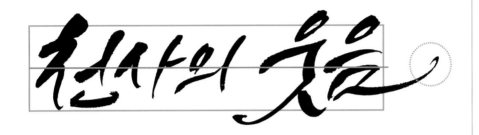

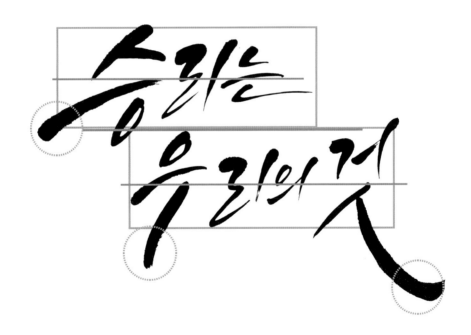

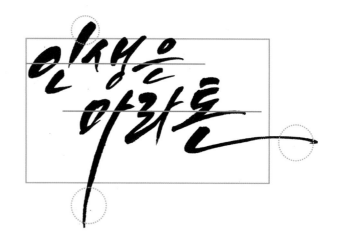

인생은
마라톤

행운을 빌게

풍성한 한가위 되세요

- **캘리그라피 공간 법칙** 1. 동일한 선의 질감의 유지하라!

 → 동일한 기울기가 있는 직선

- **캘리그라피 공간 법칙** 2. 획에 굵기 차이를 줘라!

 → 획의 굵기 차이 있음

- **캘리그라피 공간 법칙** 3. 사각 구도를 깨라

 → 사각 구도 깨어짐

- **캘리그라피 공간 법칙** 4. 자간을 좁혀라!

 → 자간이 일정하게 좁혀져 있음

- **캘리그라피 공간 법칙** 5. 정렬을 맞춰라!

 → 중앙 정렬에 맞춰져 있음

- **캘리그라피 공간 법칙** 6. 중요한 글자는 크게, 의미 없는 조사는 작게(은, 는, 이, 가) → 주제어인 [행복]이 강조되어 있고 나머지는 작게 표현되어 있음

- **캘리그라피 공간 법칙** 7. 중심형 정렬 → 글씨를 가로로 나열하되 글씨를 짧게 끊어서 여러 줄로 나열합니다. 이때 윗선, 중앙, 아랫선 정렬에 맞추지 않고 글씨가 크고 작음에 따라 생기는 빈 공간을 찾아 글자를 퍼즐 맞추듯 끼워 넣습니다. 전체 덩어리감을 표현하기 좋으며 많이 쓰이는 구도입니다.

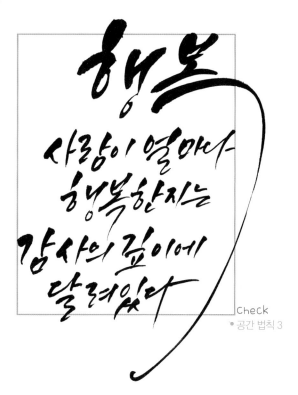

115

* 문구에서 강조하고 싶은 중요한 단어를 골라 그 단어를 크게 쓰고 나머지 문구를 주제어 주변으로 작게 표현해 보세요. 새로운 구도를 완성할 수 있습니다.

우리가
사랑을
하는것은
사랑이야말로
유일하게
진정한
모험이기
때문이다

* 본 글씨는 강조하고 싶은 [사랑] 자를 먼저
쓰고 나머지 글씨를 [사랑] 자 위아래로 붙여
썼습니다.

🖋 흘린 글씨

이번에 배울 글씨는 많은 분들이 좋아하는 흘린 글씨입니다.

캘리그라피 공간 법칙 1. 동일한 선의 질감의 유지하라!

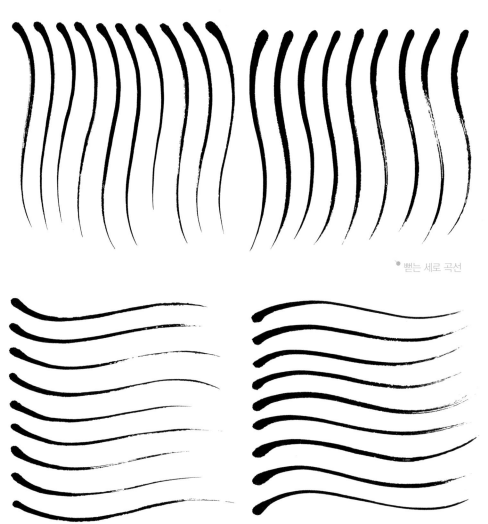

● 뻗는 세로 곡선

● 뻗는 가로 곡선

역입을 한 뒤 속도감 있게 튕겨 내려가면서 완만한 S선을 그립니다.
이때 끝은 쭉 빼서 가늘게 표현합니다.

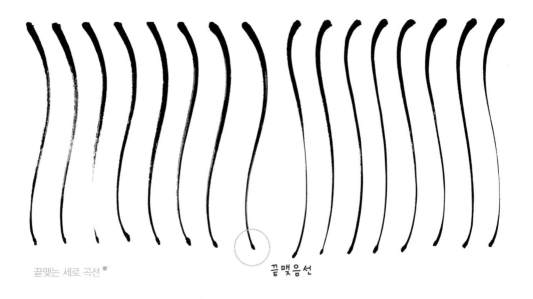

끝맺는 세로 곡선 ● 끝맺음선

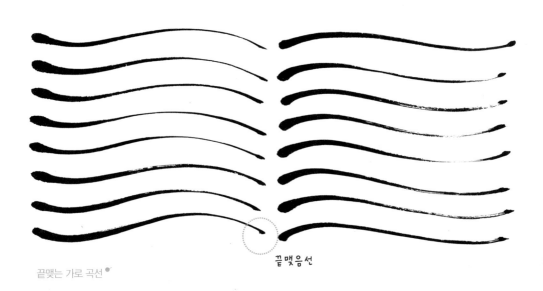

끝맺는 가로 곡선 ● 끝맺음선

역입을 한 뒤 속도감 있게 튕겨 내려가듯이 긋되 끝을 쭉 빼지 말고 멈춰서 마무리합니다.

흘린 글씨는 날쌘 글씨처럼 동일한 기울기를 가지고 쓰되 좀 더 부드러운 획을 씁니다.

이러한 규칙을 가지고 자음 모음을 만들어 봅시다.

예시로 보여드리는 자음 모음의 모양은 절대적이지 않습니다. 비슷한 느낌을 유지하는 범위 안에서 다양한 자음 모음을 창작할 수 있습니다.

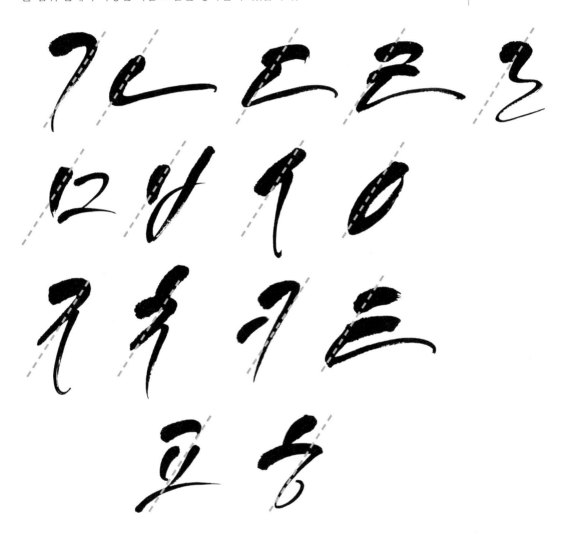

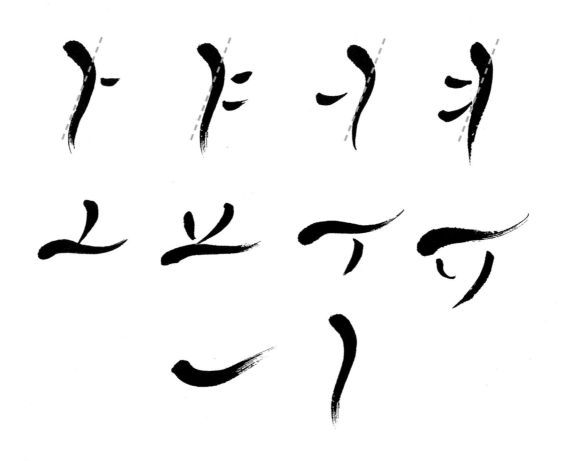

캘리, 쓰다 아래 예시들을 위 자음 모음을 적용하여 연습해 봅니다.

- -

가나다라마바사아자차카타파하 가갸거겨고교구규그기 나냐너녀노뇨누뉴느니
다댜더뎌도됴두듀드디 라랴러려로료루류르리 마먀머며모묘무뮤므미
바뱌버벼보뵤부뷰브비 사샤서셔소쇼수슈스시 아야어여오요우유으이
자쟈저져조죠주쥬즈지 차챠처쳐초쵸추츄츠치 카캬커켜코쿄쿠큐크키
타탸터텨토툐투튜트티 파파퍼펴표표푸퓨프피 하햐허혀호효후휴흐히

• 강조하기 좋은 ㄹ, ㅊ, ㅎ 다양한 예시

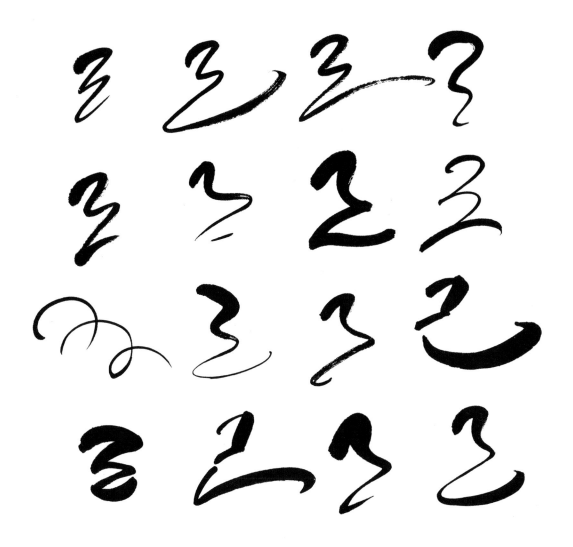

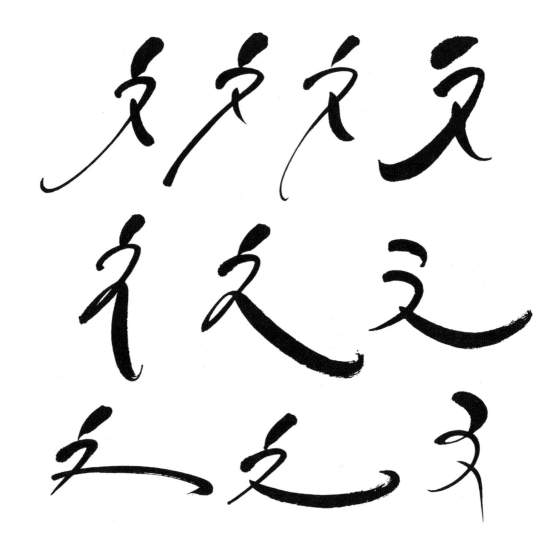

강조하기 좋은 [ㅊ] •

122

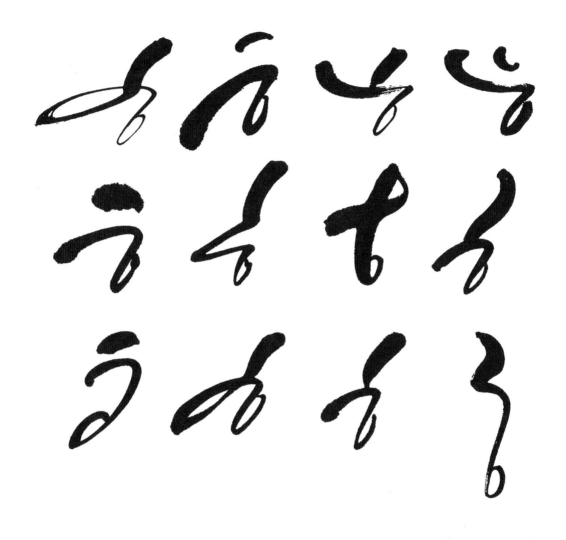

강조하기 좋은 [ㅎ]

강조하기 좋은 ㄹ, ㅊ, ㅎ은 다양한 예시를 보여드리니 함께 연습해 보세요. 캘리, 쓰다

123

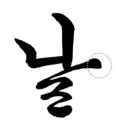

한글 서예 흘림체에서는 받침이 있는 ㅏ계열의 글자를 쓸 때 ㅏ의 ─를 뒤에서 찍고 받침 쪽으로 끌고 와 받침과 연결합니다.

이 조형을 본 따 받침 있는 ㅏ계열의 모음을 캘리그라피 할 때 이렇게 표현할 수 있습니다.

① 중심선 각도대로 점을 찍고 붓을 세워 들면서
② 받침 자음이 시작되는 획을 향하여 곧게 나간다.

✏ Tip 주의해야 할 자음 모음

날쌘 글씨나 흘린 글씨는 선과 선을 잇는 과정에 허 획이 생깁니다. 허 획이란 획과 획 사이를 연결하는 가짜 획을 말합니다. 반대로 실 획이란 그 글자를 이루는 진짜 획을 말합니다. 글씨를 생각 없이 대충 흘려 쓰다 보면 허 획을 실 획으로 표현하고 실 획을 허 획으로 표현하는 실수가 발생할 수 있습니다.

날쌘 글씨로 [파도풀장]을 써봤습니다. 아래 글씨와 무엇이 다른지 찾아보세요.

오른쪽 글씨는 [라드풀장]입니다.

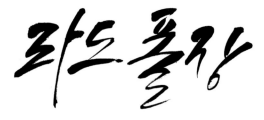

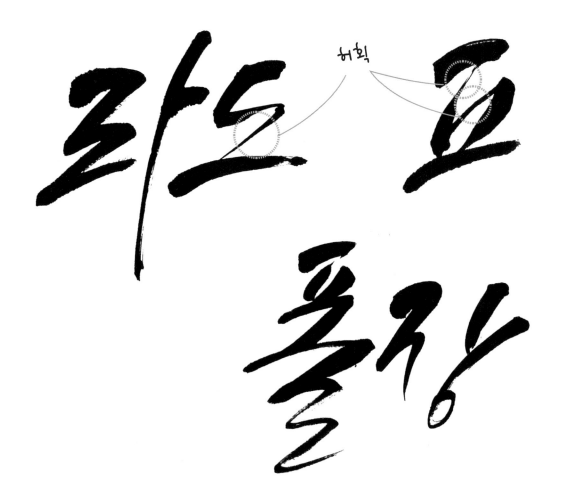

허획

파의 [ㅍ]을 빨리 쓰다가 허 획을 모두 두껍게 표현하여 실 획이 되었고 이는 ㄹ자가 되었습니다.

도의 [ㄷ]에서 [_]로 가는 길에 [ㅗ]의 짧은 세로획을 실 획으로 두껍게 표현해야 하는데 마치 연결선처럼 허 획으로 표현되었습니다. 이는 [드]입니다

풀 자에서도 마찬가지로 실 획과 허 획이 잘못되어 있어 이 글씨는 한글에는 없는 풀 자가 되었습니다.

[장] 자는 올바르게 표현되었습니다.

위 글씨를 보면 어떤 글자인 것 같은가요?

위 글자는 폴 푼 푼 자입니다. 획 하나하나를 정확하게 보면 잘못 쓰였음을 알 수 있습니다. 또 많이 실수하는 글자가 ㄷ과 ㄹ인데요. 무엇이 잘못 되었는지 다음장에서 살펴보겠습니다.

편의상 ㄹ을 z모양으로 많이 쓰는데 정확하게는 ㄷ자 입니다.

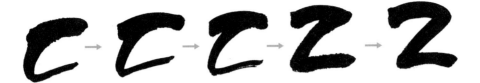

ㄹ은 서예 흘림체에서 받침으로 쓸 때 오른쪽의 ㄹ처럼 썼
습니다. 그것을 응용하여 다양한 ㄹ을 만들 수 있습니다.

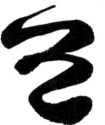

흘림체 ㄹ

다양한 ㄹ

단, ㄹ을 쓰다만 듯한 이런 ㄹ은 쓰지 않도록 주의합시다.

획 하나 없음

127

- 캘리그라피 공간 법칙 2. 획에 굵기 차이를 줘라!

- 캘리그라피 공간 법칙 3. 사각 구도를 깨라

- 캘리그라피 공간 법칙 4. 자간을 좁혀라!

• 한 글자

[한 글자]일 경우에는 초성, 중성, 종성을 강조함으로써 사각 구도를 깰 수 있습니다.

• 두 글자 이상

[두 글자 이상]일 경우에는, 단어를 감싸는 큰 사각형을 생각하고 그 사각형을 깨어 글씨를 씁니다. 사각 구도를 깰 수 있는 모든 선을 찾아 다양하게 연습해 본 뒤 어울리는 형태를 찾아봅니다.

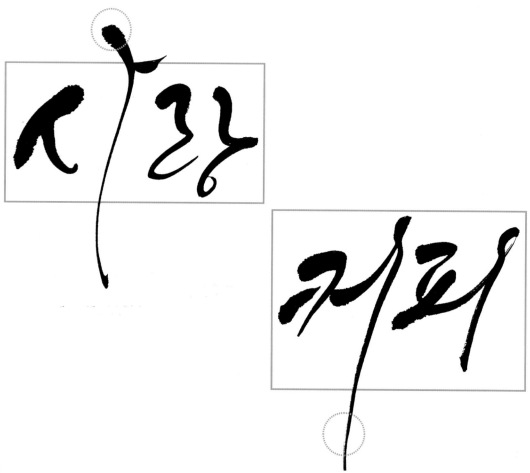

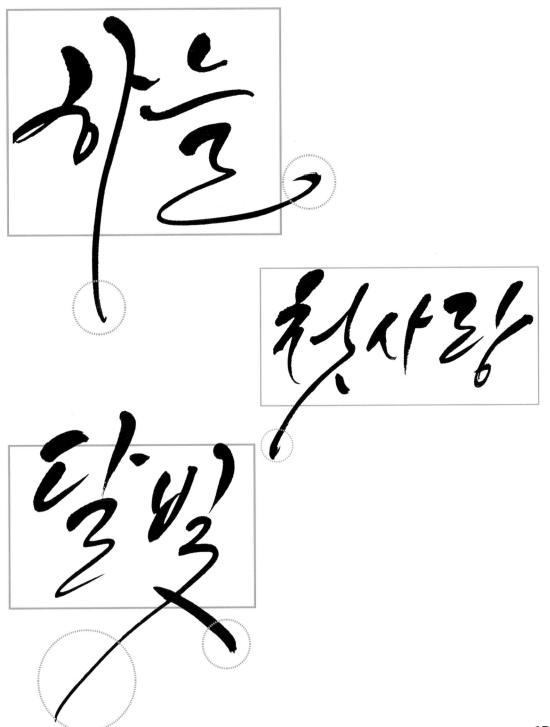

PART 2. 캘리그라피 서체 익히기

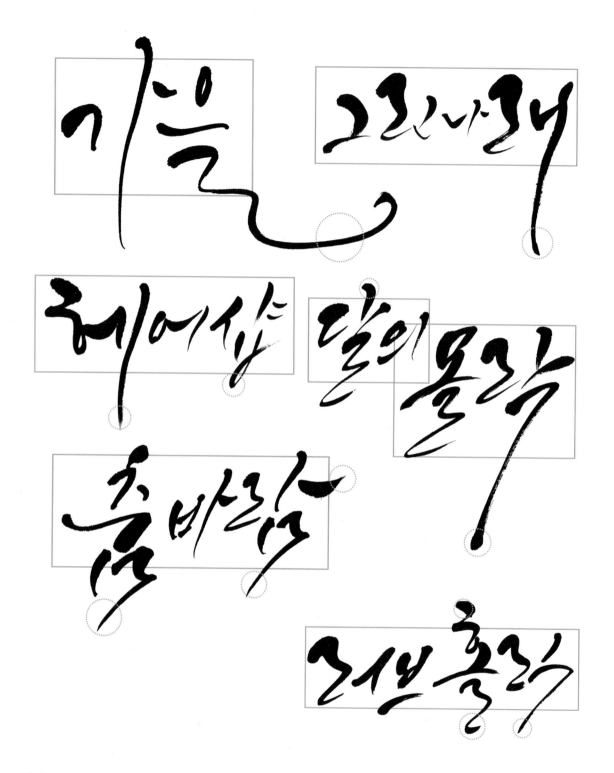

아래 단어들도 캘리그라피 공간 법칙 1, 2, 3, 4를 생각하면서 연습해 보세요.

(연습 예시 단어 : 여인, 화장, 헤어팩, 네일샵, 다이어트, 옥수수차, 푸른 하늘
　　　　　　가을바람, 봄바람, 마지막 사랑)

여인　화장　헤어팩

네일샵　다이어트　옥수수차

푸른하늘　가을바람

봄바람　마지막사랑

다섯 글자 이상이 되면 가독성을 위해 글자의 정렬을 맞춰주는 것이 좋습니다.

저 푸른하늘을 담아
당신께 드리고 싶습니다

나를한올

날마다
좋은날

132

- 캘리그라피 공간 법칙 6. 중요한 글자는 크게, 의미 없는 조사는 작게(은, 는, 이, 가)

- 캘리그라피 공간 법칙 7. 전통세로형정렬

- **세로형 정렬** 우리의 옛 글씨는 세로형이었습니다. 전통방식을 따르면 세로형으로 쓰되 오른쪽에서 왼쪽으로 행을 나열하고 현대방식을 따르면 왼쪽에서 오른쪽으로 행을 나열합니다.

오른쪽 문구는 앞서 날쌘 글씨에 보여드린 장문과 같은 문구입니다. 비슷한듯하면서 다른 두 글씨체를 비교하기 위해 넣어보았습니다. 본 글씨는 전통 세로형으로 썼습니다.

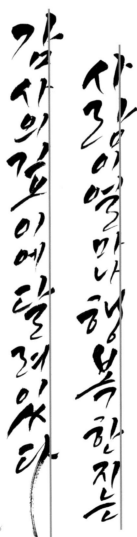

세로형 글씨는 모음을 기준으로 중심선을 잡아주면 안정적입니다.

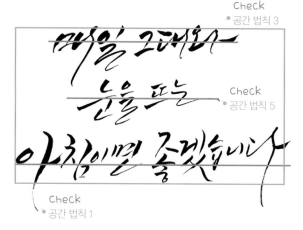

Check
● 공간 법칙 3

Check
● 공간 법칙 5

Check
● 공간 법칙 1

중심형 정렬

- **캘리그라피 공간 법칙 1.** 동일한 선의 질감의 유지하라!

→ 본 글씨는 좀 더 가벼운 느낌을 주기 위해 역입을 하지 않고 붓을 그대로 화선지에 대어 썼습니다. 단 흘린 글씨처럼 기울기를 주면서 부드럽게 썼습니다.

- **캘리그라피 공간 법칙 2.** 획에 굵기 차이를 줘라!

→ 획의 굵기 차이 있음

- **캘리그라피 공간법칙 3.** 사각 구도를 깨라

→ 사각 구도 깨어짐

- **캘리그라피 공간법칙 4.** 자간을 좁혀라! → 자간이 일정하게 좁혀져 있음

- **캘리그라피 공간법칙 5.** 정렬을 맞춰라! → 중앙 정렬에 맞춰져 있음

- **캘리그라피 공간법칙 6.** 중요한 글자는 크게, 의미 없는 조사는 작게(은, 는, 이, 가) → 본문은 크게 쓰여 있고 아래 글씨는 작게 쓰여 있습니다.

- **캘리그라피 공간법칙 7.** 중심형 정렬 → 글씨를 가로로 나열하되 글씨를 짧게 끊어서 여러 줄로 나열합니다. 이때 윗선, 중앙, 아랫선 정렬에 맞추지 않고 글씨가 크고 작음에 따라 생기는 빈 공간을 찾아 글자를 퍼즐 맞추듯 끼워 넣습니다. 전체 덩어리감을 표현하기 좋으며 많이 쓰이는 구도입니다.

● 캘리그라피 활용

다음에 소개할 글씨는 2016년 코엑스에서 전시했던 작품입니다. 먹그림과 [꽃잠] 전각을 함께 담았습니다. [꽃잠]은 신혼 첫날밤을 뜻합니다. 그동안 작업을 하면서 사랑하는 신랑을 위한 작품이 없다는 것을 깨닫고 미안한 마음에 작업한 글씨입니다. 코엑스에서 한 달여간 전시 되었으니 신랑의 서운한 마음이 조금은 가시지 않았을까 생각합니다. 전각은 단순히 내 작품을 알리는 용도뿐만 아니라 이렇게 작품의 한 주제가 될 수도 있습니다.

매일 그대와~
눈을 뜨는
아침이면 좋겠습니다

어느 가을날, 사랑하는 사람을 그리며
나빛 정혜선 쓰다

아래쪽에는 작은 글씨로 [어느 가을날, 사랑하는 사람을 그리며 나빛 정혜선 쓰다]라고 쓰여있습니다. 이런 글씨를 [협서]라고 합니다. [협서]란 본 글에 대하여 그 사이에 덧붙이는 말을 뜻하는데요. 캘리그라피 작품 마지막에 작은 글씨로 언제 누구를 위하여 또는 무엇을 위하여 누가 쓰다 라고 쓰여 있는 것을 보실 수 있습니다. 여러분의 소중한 글씨에도 이렇게 협서를 남겨보세요. 더욱 의미 있는 작품이 될 겁니다.

** 전각 활용
[캘리 수묵일러스트 그리고 수제도장] 참고

135

Part 3

영문 캘리그라피와 한문 캘리그라피

영문과 한문 캘리그라피

영문 캘리그라피

이번 Part에서는 영문 캘리그라피와 한문 캘리그라피를 살펴보겠습니다.
붓으로 쓰는 영문과 한문 캘리그라피는 한글 캘리그라피와 크게 다르지 않습니다.
앞서 설명한 캘리그라피 공간 법칙을 잘 적용해 봅시다.

- **캘리그라피 공간 법칙 1.** 동일한 선의 질감의 유지하라!
 영문 캘리그라피에서도 동일한 선의 질감을 유지해야 합니다. 컨셉에 따라 다르 겠지만 영문은 빠른 속도로 기울여 쓰는 경우가 많아 기울기 연습을 많이 하면 도움이 됩니다.
- **캘리그라피 공간 법칙 2.** 획에 굵기 차이를 줘라!
 영문에서도 획을 굵기 차이를 줘야 시각적 효과와 율동감을 더할 수 있습니다.
- **캘리그라피 공간 법칙 3.** 사각 구도를 깨라
 한글과 마찬가지로 전체 글씨의 사각 구도를 깨면 더 시각적 효과가 있는 캘리그 라피를 완성할 수 있습니다. 첫 대문자는 왼쪽과 위아래 획을 강조하고 마지막 소 문자는 오른쪽과 위아래 획을 강조, 그 사이에 소문자들은 위아래를 강조하여 사 각 구도를 깰 수 있습니다.
- **캘리그라피 공간 법칙 4.** 자간을 좁혀라!
 영문은 특히나 한글보다 자간을 좁혀 쓰는 것이 좋습니다.
- **캘리그라피 공간 법칙 5.** 정렬을 맞춰라!
 영문의 경우 한글처럼 정렬이 다양하지 않습니다. 왜냐하면 영문에서는 대문자와 소문자가 있어야 할 기본적인 위치가 있고 그 위치를 크게 벗어났을 경우 오해가 생길 수 있기 때문입니다.

예시) 대문자 P와 소문자 p

　　　대문자 O와 소문자 o

apPle bOok

대문자 P와 소문자 p는 그 모양은 같지만 위치와(정렬) 크기를 보고 대문자인지 소문자인지 구별할 수 있습니다. O도 마찬가지입니다. 때문에 전체적인 기본 정렬 안에서 강조를 하는 것이 좋습니다.

- **캘리그라피 공간 법칙 6.** 중요한 글자는 크게, 의미 없는 조사는 작게
 영문에서도 마찬가지로 문장을 쓸 때 강조하고픈 단어를 크게 쓰고 의미가 약한 전치사나 관사들은 작게 쓰는 것이 좋습니다.

영문 캘리그라피를 쓸 때 주의할 점

영문은 동그란 문자가 많습니다. abdegopq 등...

화선지는 번짐이 있으므로 글씨를 쓰다가 동그라미가 먹물이 번져 하나의 점이 되는 것을 주의해야 합니다. 또한 영문을 속도감 있게 기울여 쓸 경우, 철자를 외워두고 한 번에 흐름 따라 쭉 쓰는 것이 좋습니다. 철자를 보느라 중간중간 붓을 멈추면 그 전체적인 흐름이 부자연스러울 수 있습니다.

이러한 점을 주의하며 아래 선을 연습해 봅시다.

abcde abcde

• 영문 캘리그라피의 다양한 예

Bug Soft

Speed LOVE LOVE

Dance Stile

Elysium Fire

Happy Birthday

Tip 읽혀지는 글자 VS 보여지는 글자

읽혀지는 글자가 있고 보여지는 글자가 있습니다. 예를 들어 한글은 우리에게 익숙한 언어이기 때문에 보는 즉시 내용이 읽혀지고 그다음 디자인(이미지)이 눈에 들어옵니다.

보여지는 글자는 영어나 한문, 아랍어, 독일어 같은 우리에게 읽기가 낯선 언어들입니다. 이 글씨들을 볼 때 우리는 내용보다는 디자인(이미지)으로 먼저 보고 그다음 그 언어에 대한 지식이 있다면 내용이 읽혀집니다.

우리는 읽혀지는 글자보다 보여지는 글자에 좀 더 관대합니다. 읽혀지는 글자는 너무나 잘 아는 문자라 잘못 쓴 경우 바로 눈에 띄나 보여지는 글자는 내용보다는 이미지가 먼저 다가오기 때문에 조금 기교를 부리면 멋있어 보입니다. 그러나 이때 주의해야 할 것은 보여지는 글자는 그 언어에 대한 지식이 많지 않기 때문에 글씨를 대충 흘려 써서 또는 과하게 강조하면서 오자를 발생할 수 있다는 것입니다. 영어나 한문 기타 다른 언어를 쓸 때는 획이 있어야 할 곳은 확실히 있어 주되 그 문자를 기본원칙을 깨지 않는 범위 안에서 적절한 강조가 있어야 할 것입니다.

Merry Christmas

🖋 한문 캘리그라피

한문은 상형문자로 이루어졌기 때문에 이미지화하여 표현하면 더욱 재미있게 표현할 수 있습니다.

- **캘리그라피 공간 법칙 1.** 동일한 선의 질감의 유지하라!
- **캘리그라피 공간 법칙 2.** 획에 굵기 차이를 줘라!
- **캘리그라피 공간 법칙 3.** 사각 구도를 깨라
- **캘리그라피 공간 법칙 4.** 자간을 좁혀라!
- **캘리그라피 공간 법칙 5.** 정렬을 맞춰라!
- **캘리그라피 공간 법칙 6.** 중요한 글자는 크게, 의미 없는 조사는 작게

🖊 한문 캘리그라피를 쓸 때 주의할 점

한문 캘리그라피는 특히 오자에 주의해야 합니다. 선 하나만 잘못 그어도 없는 문자가 될 수 있기 때문입니다.

한문을 쓰기 전에 기본적인 획과 흐름을 정확하게 알고 쓰도록 합시다.

男女明青

木死花

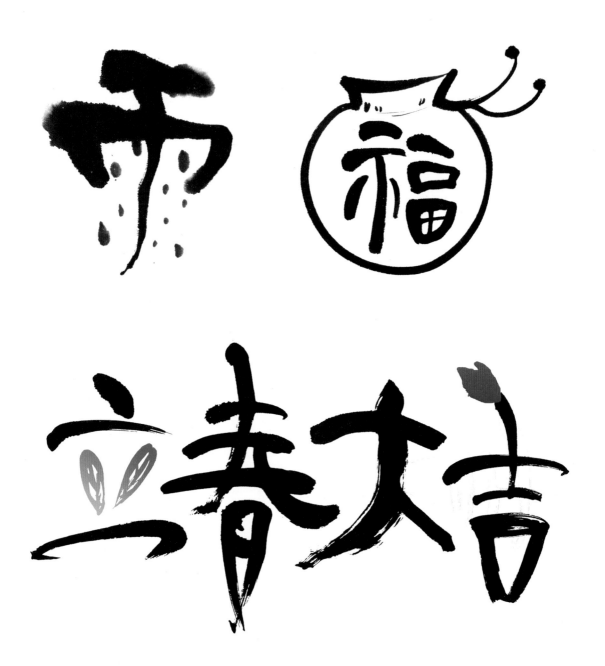

Part4

다양한 재료와 도구

캘리그라피의 재료와 도구

캘리그라피는 서예 붓뿐만 아니라 다양한 느낌을 표현하기 위해 여러 가지 도구들과 재료를 사용할 수 있습니다.

본 장에서는 다양한 종이와 도구들을 소개하고 도구의 느낌을 살려 글씨를 써봅니다.

다양한 재료

이합지는 일반 화선지를 2장을 겹쳐 만든 종이입니다. 일반 화선지보다 두터워 물을 많이 쓰는 동양화나 채색화용으로 좋으며 먹색과 안료의 색이 잘 표현됩니다.

작품지는 일반 화선지보다 보존이 오래됩니다.

서화판은 스끼시, 두방지라고도 하며 배접이 된 화선지로 만들어졌기 때문에 글씨를 쓰고 바로 액자화할 수 있습니다.

147

색화선지

한지

한지는 화선지보다 번짐이 적습니다.

나무

다양한 도구

그 외에도 여우 털, 소 귀털, 토끼털, 사슴 털, 공작새 털, 말총, 사람 머리털 등 다양
한 종류가 있습니다.

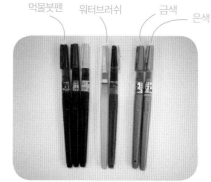

먹물붓펜 워터브러쉬 금색 은색

붓펜

왼쪽은 먹물이 담겨있는 붓펜, 가운데는 워터브러쉬, 오른쪽은
금색 은색 붓펜입니다.
일반 붓펜과 다르게 브러쉬 부분이 한 올 한 올 진짜 모로 되어
있어 실제 붓과 느낌이 유사합니다.
펜의 하단 부분은 특수 처리된 먹물이 있고 먹물을 다 쓰고 나면
카트리지만 교체할 수 있습니다.

워터브러쉬는 카트리지가 비어 있고 보통 물을 넣어 야외에서 물통 없이 수채화 할
때 많이 사용합니다. 개인적으로는 워터브러쉬 카트리지에 먹물이나 잉크를 넣어 쓰
기도 합니다.

오른쪽 사진처럼 컬러 잉크가 일체형으로 장착된 붓펜도 있습니
다. 채색 또는 컬러 캘리그라피에 편리하게 사용할 수 있습니다.

** 다양한 도구로 쓴 예쁜 캘리그라피는
[조금 지친 하루, 나에게 주는 힐링손글씨]에서 만날 수 있습니다.

아카시아 색 붓펜

닭털붓

대나무붓

큰붓

세필붓

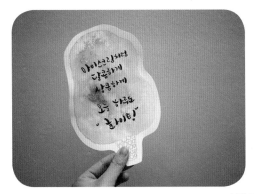
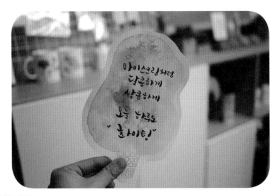

붓펜으로 쓴 글씨

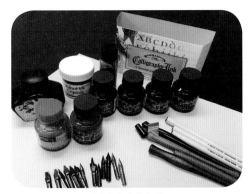

여러가지 딥펜과 잉크

딥펜 예시

딥펜 예시

지그펜은 펜이 납작하게 되어 있어 글씨를 쓰면 자연스럽게
굵기 차이가 납니다.

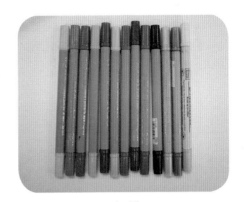

지그 펜

오른쪽의 꽃줄기와 가지는 먹물을 떨어트려
빨대로 후~ 후~ 불어 표현했습니다.
그 위로 면봉에서 물감을 찍어 꽃처럼 표현했습니다.

지그 펜 예시

✒ 일상에서 만날 수 있는 도구들

⬤ 봄

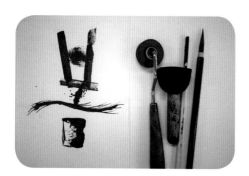

봄이라는 글자 안에 다양한 도구들이 사용되었습니다.

ㅂ의 직선들은 롤러

ㅂ의 중간선은 스펀지

ㅗ 는 나무젓가락

ㅁ은 세필붓으로 표현하였습니다.

일상생활에서 만날 수 있는 도구들로 글자를 재미있게 만들 수 있습니다.

⬤ 여름

면봉

⬤ 가을

세필붓

● 겨울

병뚜껑 나무젓가락

● 햇살

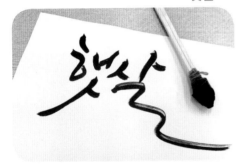

천을 나무젓가락에 감싸 붓으로 만들었습니다.

● 한국무용

마스크라

● 광개토대왕

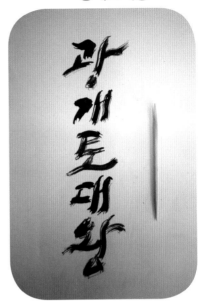

이쑤시개

● 별

화선지를 찢어 몇 번 겹쳐 접어서 붓으로 사용했습니다.
쓸 때마다 새로운 느낌을 얻을 수 있습니다.

153

어렸을 때 스케치북에 크레파스로 여러 가지 색을 칠해놓고 그 위에 검은색 크레파스를 덮은 뒤 뾰족한 것으로 긁으면서 그린 그림 기억나시나요?
요즘은 '레인보우 스크래치 노트'라고 해서 나무 펜으로 바로 긁어 쓸 수 있는 노트도 나왔답니다.
추억을 되살리며 이 노트에 윤동주 님의 서시를 적어보았어요. 저는 이쑤시개를 이용했습니다.

Part 5

포토샵과 어플을 이용한
글씨 보정

포토샵과 어플을 이용한 글씨 보정

종이에 글씨만 쓰는 것이 아닌 나만의 아트상품, 상업 디자인을 하기 위해서는 포토샵은 필수입니다. 포토샵을 이용한 글씨 보정과 어플로 간단히 보정하는 방법을 배워봅니다.

종이에 쓴 글씨를 파일화 하기

스캔하기

글씨의 세밀한 획과 먹 농도를 잘 살리기 위해서는 스캔을 하는 것이 가장 좋습니다. 이때 스캔 설정을 300dpi로 설정하여 적절한 해상도를 유지해주세요. 웹용으로만 사용한다면 72dpi도 괜찮지만 인쇄용으로도 쓸 가능성이 있다면 300dpi 정도는 되어야 합니다. 300dpi 정도면 A1 크기 정도의 모든 인쇄물에서 사용할 수 있습니다. 그 이상의 대형물로 인쇄할 작업이라면 스캔해 주는 곳에서 드럼 스캔을 이용하는 것이 좋습니다.

컬러 모드는 회색조(grayscale), 흑백 모드, 컬러 모드(CMYK)가 있는데 먹색을 잘 살리고 싶다면 회색조 모드가 좋습니다. 흑백 모드에서는 먹색이 단순화됩니다. 채색이 들어간 경우 컬러 모드(CMYK)를 사용합니다. 단 스캔 시 색이 깔끔하게 나오지 않을 수 있기 때문에 보통 포토샵에서 색을 조정하는 경우가 많습니다.

🔘 사진 찍기

스캔을 할 수 없는 상황일 경우 카메라나 핸드폰을 이용하여 사진을 찍는 것도 한 방법입니다. 이때 화질을 최대로 설정해 주세요.

Tip 카메라나 핸드폰 설정에서 격자무늬를 보이게 하세요.

사진을 왜곡 없이 정면으로 찍는 데 도움이 됩니다.

가능한 한 글씨를 화면에 꽉 차게, 즉 글씨를 크게 찍으세요. 가까이 선명하게 찍은 만큼 높은 해상도를 유지할 수 있습니다.

• 올바른 예

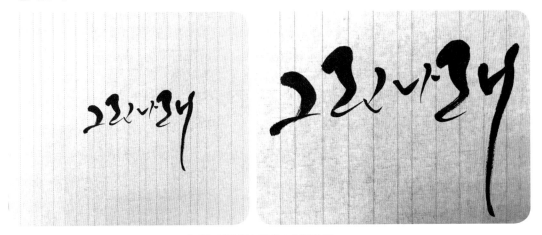

사진을 정면에서 올바르게 찍은 예

• 나쁜 예

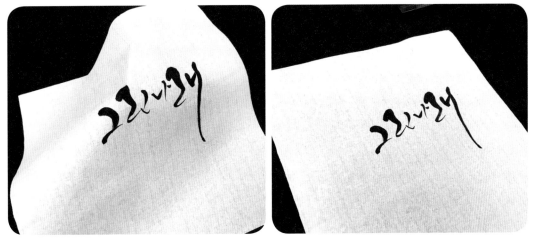

종이가 평평하지 않아 글씨가 왜곡된 예　　　　각도가 정면이 아니어서 글씨가 왜곡된 예

✒ 포토샵(Photoshop) 익히기

본 포토샵 버전은 CS6입니다.
영문 버전과 한글 버전의 메뉴 위치가 대부분 동일하고 작업 시에는 단축키를 많이
사용하므로 CS2 이상 버전이면 모두 사용 가능합니다.

● 캘리그라피 글씨 추출하기

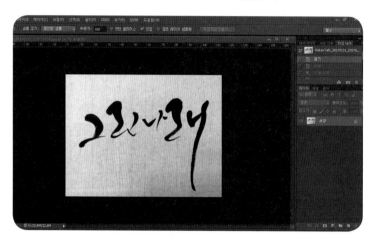

• 포토샵을 클릭하여 실행

[파일]에서 [열기]를 클릭하여
원하는 이미지를 불러옵니다.

단축키: Ctrl + o

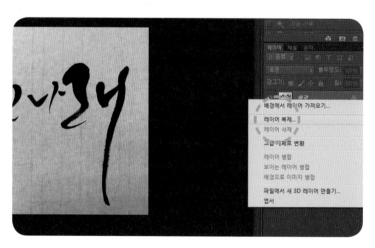

• 레이어 복제

이때 처음 불러온 이미지에 자
물쇠가 잠긴 아이콘이 보일 것
입니다. 이는 포토샵에서 원본
을 보호하기 위해 원본 이미지
를 잠가둔 것인데요. 이 레이어
에 마우스를 가져다 놓고 마우
스 오른쪽을 눌러 [레이어 복제
하기]를 클릭합니다.

단축키: Ctrl + J

그러면 [배경 사본]이라는 이름
의 같은 레이어가 하나 더 생기
는 것을 볼 수 있습니다.

• 레이어 숨기기

레이어 앞에 눈동자 모양을 클릭하면 사각형 모양이 되는데 사각형의 의미는 '이 레이어를 보지 않겠다' 입니다.

[배경] 레이어는 보지 않게 하고 [배경 사본] 레이어만 눈동자를 살려둡니다.

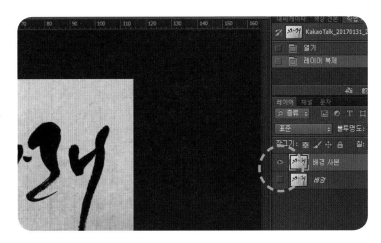

• 이미지 조정

글씨를 명확하게 추출하기 위해 글씨와 배경의 대비를 강하게 줄 것입니다.

[이미지]에서 [조정] → [레벨]을 클릭합니다.

단축키: Ctrl + l

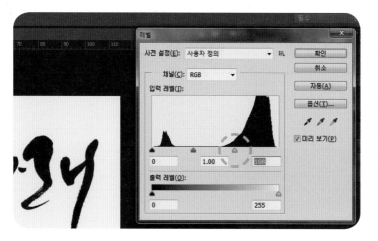

• 이미지 배경 정리

Level 창에서 가장 오른쪽에 있는 삼각형을 왼쪽으로 드래그합니다. 화선지 자국이 없어지고 완전히 하얗게 되는 것을 볼 수 있습니다.

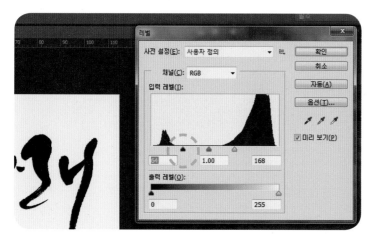

• 글씨와 배경 대비

이번에는 Level 창에서 가장 왼쪽에 있는 삼각형을 오른쪽으로 드래그합니다. 글씨가 더욱 검은색이 되는 것을 볼 수 있습니다. 이렇게 글씨와 배경이 확실하게 대비되도록 왼쪽 오른쪽 삼각형을 조정합니다.

• 배경 지우기

왼쪽 툴박스에서 요술봉 모양을 클릭
합니다. 그리고 글씨가 아닌 흰 배경
을 클릭하면 그 부분이 전체 선택됩
니다. 그리고 [Delete] 키를 클릭하
면 흰 배경은 지워지고 검정 글씨만
남습니다.

격자무늬는 무늬가 있다는 뜻이 아니
고 그 부분은 아무런 이미지가 없는
즉, 투명한 상태를 뜻합니다.

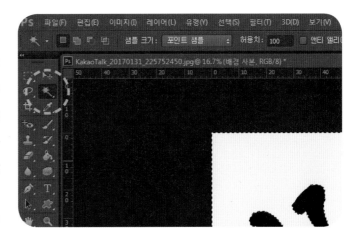

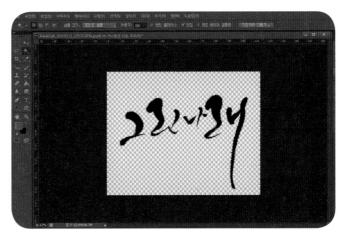

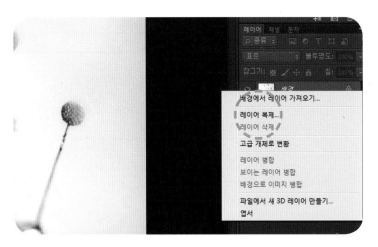

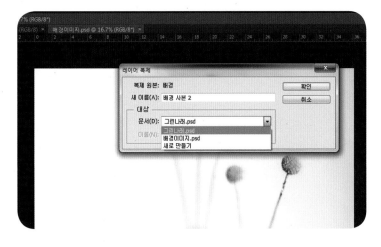

• 글씨와 이미지 합성

위 글씨를 예쁜 이미지와 합성
하겠습니다.

[파일]에서 [열기]를 클릭하여
원하는 이미지를 불러옵니다

단축키: Ctrl + o

이때 새로운 이미지는 새로운
포토샵 창에 뜨는 것을 볼 수 있
습니다.

이 이미지의 레이어에 마우스
오른쪽을 클릭하여 [레이어 복
제]를 클릭합니다.

이때 내 글씨가 있는 [그린나
래] 파일을 클릭합니다.

그러면 [그린나래] 포토샵 파일
에 [배경 이미지] 파일이 있는
것을 확인할 수 있습니다.

• 레이어 정렬

레이어는 여러 겹쳐진 층이라고
생각하면 됩니다. [그린나래]라
는 글씨 레이어 위에 [배경 이미
지] 레이어가 가리고 있어 지금
포토샵 화면에는 배경 이미지만
보입니다.

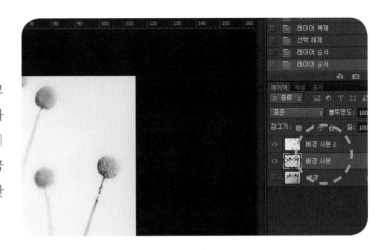

이를 글씨 레이어[배경 사본]를
클릭하여 배경 이미지 레이어
[배경 사본 2] 위로 드래그해서
글씨 레이어[배경 사본]가 위로
가게 합니다. 그러면 그린나래
가 배경 이미지 위로 보이는 것
을 확인할 수 있습니다. 그린나
래 글씨 배경이 투명하기 때문
에 가능한 작업입니다.

*tip! 레이어의 이름 부분을 더블클릭하면 레이어 이름을 변경할 수 있습니다.

• 글씨 크기 조정

글씨 크기를 조정해 봅시다.

단축키: Ctrl + t를 누르면 크기를
조정할 수 있습니다. 원하는 크기
로 조정되었다면 [Enter] 키를 누
릅니다. 크기 조정할 때 [Shift] 키
를 누르면 원본 비율 그대로 크기
만 변형할 수 있습니다.

단, 이때 내가 선택한 레이어의 이
미지 크기가 조정됩니다.

내가 선택한 레이어는 이렇게 파란
색으로 보입니다.

유용한 단축키 Tip

포토샵 작업을 하다가 선택한 영역을 해제하고 싶으면 Ctrl + d를 누르면 됩니다.

이미지 화면이 작아 작업이 어려울 경우 Ctrl + (+ −)를 눌러 조정하면 됩니다.

작업 중 이전 상태로 돌아가고 싶다면 Ctrl + z 한번 더 돌아가고 싶다면 Ctrl + Alt + z를 누르면 됩니다.

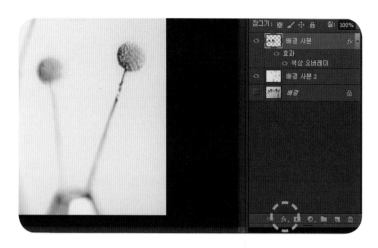

• 글씨 색 바꾸기

레이어 창 아래 [fx]를 클릭합니
다. 거기서 [색상 오버레이]를 클
릭 후 색상을 클릭하여 원하는
컬러를 클릭하면 글씨의 색이 바
뀐 것을 확인할 수 있습니다.

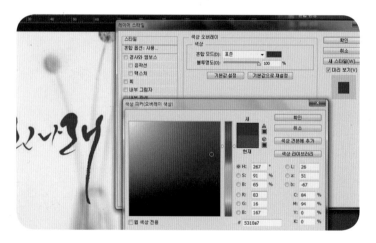

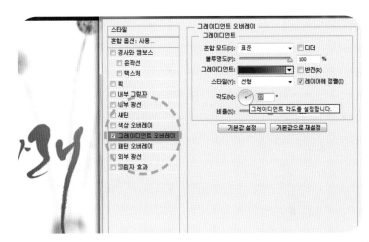

• 글씨에 그라데이션 주기

레이어 창 아래 [fx]를 클릭합니다. 거기서 [그레이디언트 오버레이]를 클릭 후 원하는 모드로 변경합니다. 설정 모드들을 하나씩 클릭하면 글씨에 바로 반영되기 때문에 쉽게 의미를 이해할 수 있습니다.

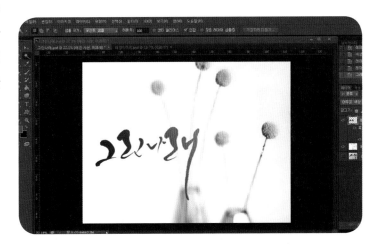

글씨 변형하기

화선지에 쓴 글씨를 포토샵에서 흰 배경을 지우고 나면 글씨의 부족한 점이 더 눈에 잘 보입니다. 레이아웃이나 획을 약간 변형하고 싶을 때 이 세 가지 도구만 알고 있으면 됩니다.

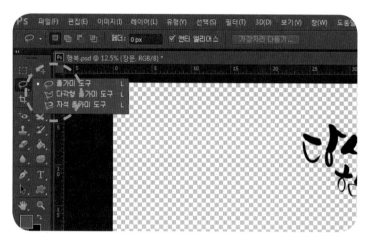

• 올가미 도구

❶ 포토샵을 클릭하여 실행합니다. [파일]에서 [열기]를 클릭하여 원하는 이미지를 불러옵니다.

단축키: Ctrl + o

❷ 왼쪽에 있는 사각 윤곽 도구와 올가미 도구를 각각 클릭해 봅니다. 도구에 마우스를 대고 마우스 오른쪽을 클릭하면 더 다양한 도구들을 볼 수 있습니다. 본인이 편한 도구를 사용하여 변형하고 싶은 글씨에 윤곽선을 긋습니다.

❸ 윤곽이 잘 그어졌을 경우 이렇게
점선 모양으로 됩니다.

이 상태에서 Ctrl + t를 누르고 크기
변경, 이동을 할 수 있습니다.

그리고 마우스 오른쪽을 누르면 비율,
회전, 기울이기, 뒤틀기 등 다양한 도
구들이 있습니다. 하나씩 눌러보면 어
떤 효과를 주는 것인지 쉽게 알 수 있
습니다.

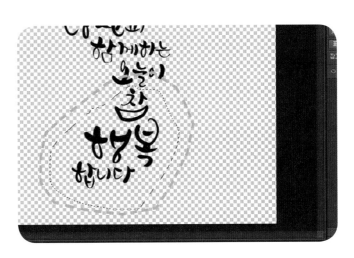

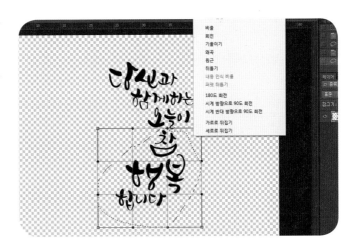

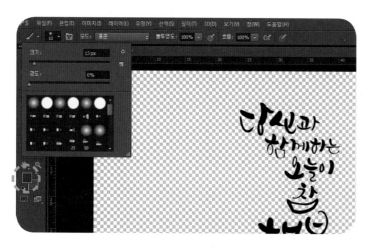

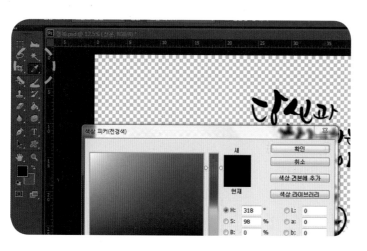

• 브러시 도구

🖌️브러시 도구는 갈필이 많이 난 부분이나 글씨를 좀 더 채우고 싶을 때 사용합니다. 전경색을 클릭하여 원하는 색상을 표시하고 브러시 크기, 경도 등을 선택한 후 사용합니다.

이때 내 글씨에 쓰인 색을 알고 싶다면 스포이트 도구를 클릭한 후 글씨에 가져가 클릭하면 전경색에 스포이드를 가져간 색이 나타납니다.

• 지우개 도구

지우개 도구는 글씨를 일부 지우고
싶을 때 사용합니다. 지우개 도구를
클릭한 후 크기와 경도를 선택한 후
사용합니다.

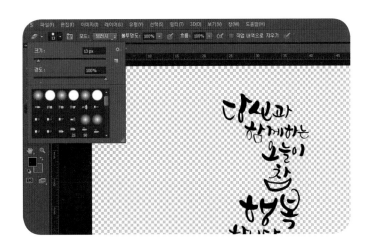

픽스아트 어플

포토샵이 너무 어렵게 느껴진다면 또는 글씨를 쓰고 간단한 편집을 통해 바로 SNS
에 올리고 싶다면 핸드폰에서 픽스아트 앱을 다운받아보세요.

※ 아이폰을 이용하였습니다.

● 사진에 글씨 합성하기

• 글씨를 검은색으로 만들기

❶ 픽스아트 어플을 실행합니다. ❷ 어플의 하단 메뉴를 왼쪽으로 드래
그하여 [사진 추가하기]를 클릭 후
배경이 될 사진을 불러옵니다.

❸ 다시 [사진 추가하기]를 클릭하여 이번에는 글씨를 찍은 사진을 불러옵니다.

❹ 하단메뉴의 자르기를 통해서 필요한 부분은 잘라냅니다.

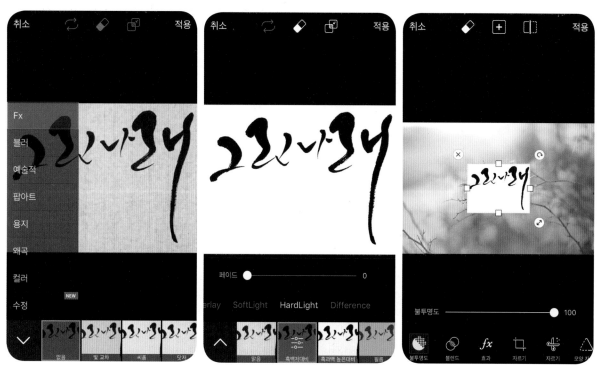

❺ 하단메뉴의 fx효과를 클릭하고 Fx에서 흑백저대비 또는 흑과백 높은대비를 클릭하여 포토
샵에서 레벨을 조정했듯이 글씨와 배경이 최대한 대비되는 모드를 클릭합니다.

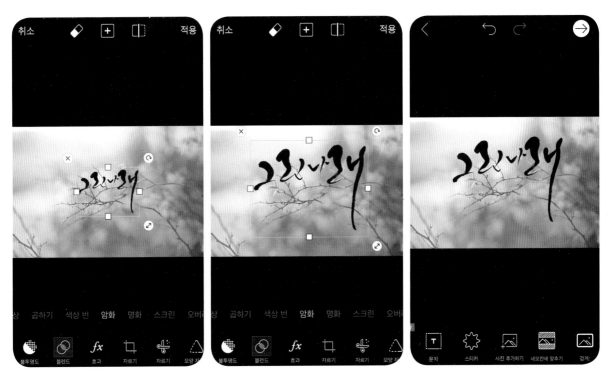

❻ 하단메뉴의 블렌드에서 암화를 클릭하면 배경은 투명이 되고 글씨만 검은색으로 남게 됩니다.
작은 사각 점을 조정하여 원하는 크기와 위치로 놓아 완성합니다.

• 글씨를 흰색으로 만들기

❶ 하단메뉴의 [사진 추가하기]를 클릭하여 배경 이미지와 글씨 이미지를 불러옵니다. 하단메뉴의 fx에서 컬러를 클릭하고 음화를 클릭합니다.

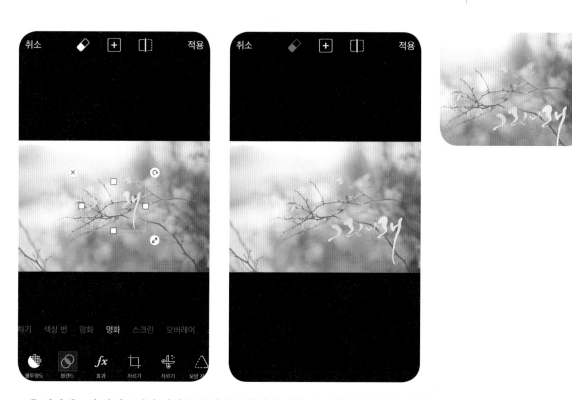

❷ 하단메뉴의 블렌드에서 명화를 클릭하면 배경이 날아가고 흰 글씨만 남습니다.

Part **6**

캘리그라피의

다양한 활용

캘리그라피의 다양한 활용

캘리그라피는 배우는 그 과정 자체가 힐링이자 나아가 순수예술이면서 또 한편으로는 상업 디자인입니다.

먼저 이러한 모든 캘리그라피에서 지켜야 할 필수 요소들을 살펴봅시다.

캘리그라피 필수 요소

- **가독성**

 가독성이란 문자, 기호 또는 도형이 얼마나 쉽게 읽히는가 하는 능률의 정도를 말합니다. 캘리그라피는 문자로 이루어진 예술입니다. 처음 보았을 때 글자의 왜곡 없이 정확히 무슨 글자인지 알 수 있어야 합니다.

- **심미성**

 심미성이란 미적 기능을 말합니다.

- **주목성**

 폰트와 달리 캘리그라피는 중요한 단어는 크게, 의미 없는 글자는 작게 표현하고 획의 굵기를 다양하게 함으로써 주목성을 살릴 수 있습니다.

- **독창성**

 같은 글씨를 따라 쓰더라도 자기만의 색깔이 나타나기 마련입니다. 몇십 년의 습관이 손에 남아 있기 때문인데요. 그러한 개성을 잘 살려 자신만의 독창적인 글씨를 개발해보세요.

- **콘셉트**

 문구에 따라 어울리는 글씨체가 다릅니다. 때문에 자신이 평소 쓰는 한 가지 서체에만 머물지 말고 문구에 따라 다양한 느낌을 담아보세요. 특히 의뢰를 받은 상업 캘리그라피는 클라이언트가 원하는 콘셉트와 내 감성이 잘 어우러지도록 하는 것이 중요합니다.

✒ 캘리그라피 상업 디자인

캘리그라피를 가장 처음 접하는 예가 드라마나 영화 타이틀의 캘리그라피일 것입니다. 그 외에도 캘리그라피는 다양한 분야에서 사용되고 있습니다. 공연이나 책 타이틀로 쓰이기도 하고 CI나 BI, 간판 그리고 영상물이나 웹사이트, 포스터 등에도 쓰입니다.

다음은 제가 참여한 상업 디자인 사례로 그 활용을 살펴보겠습니다.

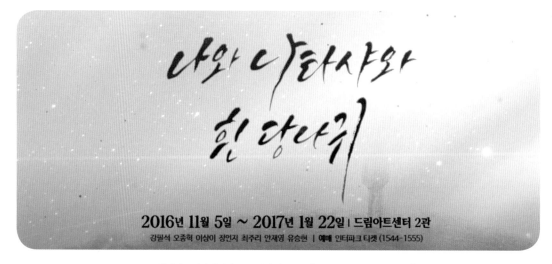

인사이트엔터테인먼트 뮤지컬 홍보영상 [나와 나타샤와 흰 당나귀]

[나와 나타샤와 흰 당나귀] 뮤지컬 홍보영상과 콜라보 되었던 캘리그라피입니다. 여름에 판매되었던 부채의 글씨가 마음에 들어 그 글씨체를 콕 집으며 의뢰 주셨습니다. 이렇게 제 글씨를 알고 맡겨 주시는 경우 수정 시안 없이 한 번에 오케이 되는 경우가 많습니다. 본 작업도 한 번에 깔끔하게 끝났던 기억이 납니다.

나와 나타샤와 흰 당나귀

가난한 내가
아름다운 나타샤를 사랑해서
오늘밤은 폭폭 눈이 나린다

[나와 나타샤와 흰 당나귀] 글씨 원본

[나와 나타샤와 흰 당나귀] 실제 영상 수록 예

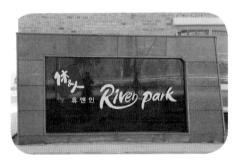 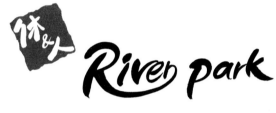

休&人은
"Well-being Well-aging 집은 휴식입니다.
휴식은 지상에서 가장 소중한 것입니다.
그래서, 사람이 편안히 쉴 수 있는 집을 짓습니다."

라는 의미가 담긴 브랜드입니다. 그 느낌을 담아 캘리그라피도 편안하게 작업하였고
전각 이미지로 독특하게 로고 작업을 마무리하였습니다.

River park는 본 타운하우스가 옆으로 긴 강을 끼고 있어 편안하고 부드러운 강의
느낌을 표현하고자 했습니다.

푸른별영상 방송 타이틀 [윤동혁PD의 건강선언]

원하는 느낌의 캘리그라피를 상세히 소통할 수 있었고 덕분에 빠르게 작업이 완성되었습니다. 소통이 잘 되면 잘 될수록 작업은 훨씬 수월해집니다.

영상전문업체 로고 [행복상자]

브랜드 네임 자체가 주는 편안함을 그대로 담아 행복한 느낌으로 캘리그라피 디자인했습니다. 웹사이트뿐만 아니라 업체의 상품에도 로고가 쓰이는 것을 볼 수 있습니다.

기성준 작가님의 통일 프로젝트를 위해 의뢰받았던 작업입니다. 귀여운 느낌의 글씨와 함께 획과 획의 연결을 부드럽게 처리하여 사람들에게 통일 교육이 편안하고 쉽게 다가갈 수 있게 하였습니다.

● 캘리그라피 시안 작업 순서

캘리그라피 시안 작업의 경우 대부분 아래와 같은 과정을 거칩니다.

캘리그라피 의뢰(문구, 원하는 콘셉트와 세부사항, 시안수, 수정 횟수, 비용 등을 상세히 소통 ⋯▸ 선입금 50%) → 시안 전달(보통 3가지 정도 ⋯▸ PNG 파일로) → 필요 시 수정(보통 2회) → 최종 시안 선택 → 나머지 50% 입금 → 최종 완성 파일 전달(PSD or Ai 파일)

카드제작 [통일교육이 좋아요]

185

🖋 캘리그라피 아트상품

캘리그라피를 활용하여 다양한 아트상품을 제작할 수 있습니다.

캘리그라피 아트상품은 크게 두 가지로 나눌 수 있습니다. 하나는 상품마다 글씨를 직접 쓰는 것이고, 다른 하나는 글씨를 파일화하여 인쇄상품으로 만드는 것입니다.

상품에 글씨를 직접 쓰는 경우에는 고객의 다양한 요구에 맞춰줄 수 있으나 대량생산은 어렵습니다. 때문에 개인화된 자신만의 특별한 상품을 원하는 경우 적합합니다.

다음 사진들은 상품에 글씨를 직접 썼습니다.

수채화와 함께한 캘리그라피 책갈피와 엽서

전각과 함께한 책갈피

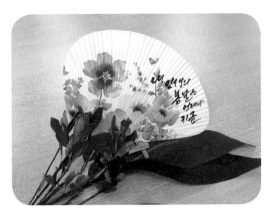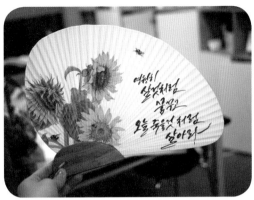

냅킨아트와 함께한 캘리그라피 나비선 부채

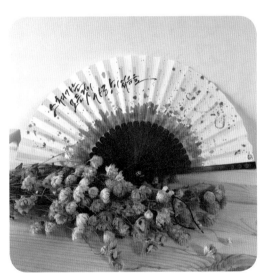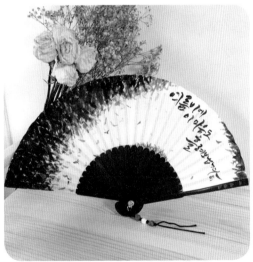

한국화 물감과 함께한 캘리그라피 부채

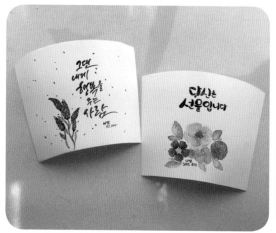
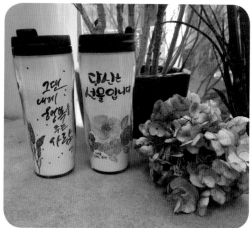

수채 캘리그라피 텀블러

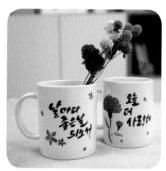
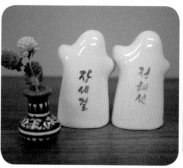

도자기물감을 이용한 캘리그라피 머그컵과 후추통

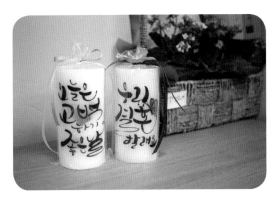

캘리그라피 양초

캘리그라피 판액자

캘리그라피 드라이플라워 카드와 액자

PART 6. 캘리그라피의 다양한 활용

크래프트지 캘리 꽃병

캘리그라피 석고 방향제

다음은 대량생산을 위해 직접 쓴 글씨를 포토샵으로 파일화하고 인쇄업체에 맡긴 것입니다. 상품마다 다르지만 보통 업체에서 최소 100개 이상 주문받는 경우가 많고 또 소량 제작이 가능하다고 해도 단가가 높기 때문에 마진을 잘 고려해야 합니다.

캘리그라피 엽서 캘리그라피 북마크

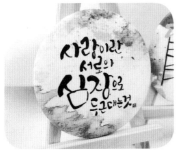 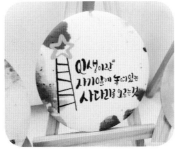 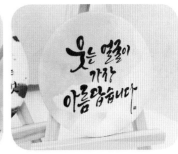

캘리그라피 손거울

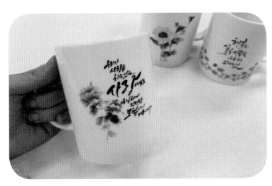 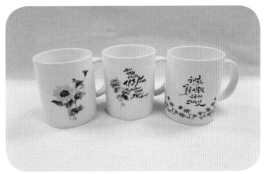

캘리그라피 머그컵

191

캘리그라피 캔버스액자

캘리그라피 명함

상품 판매를 하고자 할 때에는 사업자등록과 통신판매업 신고(온라인 판매 시)를
해야 합니다.

상품 판매는 오프라인과 온라인에서 할 수 있습니다.
오프라인 판매로는 플리마켓(198p 참고), 핸드메이드 페어(200p 참고), 샵앤샵 입점
등이 있습니다.

192

온라인 판매 시작 시 아래의 절차를 거쳐야 합니다.

❶ 사업구상: 아이템 선정, 시장조사, 사업계획

❷ 플랫폼 선정

　개인 쇼핑몰(도메인 구매 필요), 네이버 스토어팜 개설

　또는 블로그, 개인 SNS에서도 판매할 수 있습니다.

❸ 사업자등록

　사업 시작 20일 전까지 관할 세무서에 신고 즉시 발급됩니다.

　이때 간이 과세와 일반 과세가 있는데,

　간이 과세는 연 매출 4,800만 원 미만, 세금계산서 발급이 불가하고

　일반 과세는 연 매출 4,800만 원 이상, 세금계산서 발급이 가능합니다.

　처음 시작단계에서는 보통 간이 과세로 많이 시작합니다.

　* 구비서류: 사업자등록신청서, 임대차계약서 사본 1부(임대한 경우), 신분증, 도장

❹ 통신판매업 신고

　온라인상의 결제가 발생하는 사업은 필수 신고해야 합니다.

　관할 시, 군, 구청 지역경제과에 직접 방문 접수하거나

　공인인증서 준비 후 인터넷 [민원 24시]에서 접수할 수 있습니다.

　구비서류: 구매 안전서비스 이용 확인증(선지급식 통신판매의 경우),

　사업자등록증, 도장, 신분증

❺ 배송업체 선정

　초기 판매 수량이 적은 경우 택배사와 계약이 어렵습니다.

　이때에는 배송비가 비교적 저렴한 편의점 택배를 이용하는 것도 한 방법입니다.

❻ 홍보 및 고객관리

등을 거쳐 판매가 시작됩니다.

✒ 전시회

캘리그라피 전시회에 가 본 적 있으신가요? 전시장에서 캘리그라피 전시가 열리기도 하지만 요즘은 카페나 카페형 갤러리에서도 캘리그라피 작품 전시를 자주 볼 수 있습니다. 캘리그라피는 큰 판넬이나 족자 형태의 대작부터 엽서나 책갈피 같은 작은 작품으로도 전시할 수 있어서 공간에 크게 구애받지 않는 편입니다.

아래 사진은 제가 처음 캘리그라피 전시를 했던 작품입니다. 예술과 전혀 관련 없는 일을 하다 캘리그라피를 만나게 되었고 제 인생에서 한 번도 생각해 보지 않았던 전시회라는 것을 하게 되었을 때 정말이지 벅차고 기뻤던 기억이 아직도 생생합니다. 이후에도 여러 차례 캘리그라피 전시 참여를 통해 제 자신을 성장시키고 다른 분들의 작품을 보며 배우고 있습니다.

매번 작품을 할 때는 더 좋은 작품을 완성하고 싶은 욕심에 힘들기도 하지만 전시를 마치고 나면 역시나 뿌듯합니다. 이러한 기쁨을 알기에 수강생님들과 함께 매년 캘리그라피 전시회를 기획하고 있습니다.

2017. 04 콜라보 전시회 [식물 愛 빠지다 전]

[식물 愛 빠지다] 전시회는 그림 작가님과 함께한 콜라보 전시였습니다. 두 작가가
모두 식물을 좋아하기 때문에 식물 愛를 주제로 하였습니다. 저는 주로 드라이플라
워와 함께 콜라보한 작품들을 선보였습니다. 기획부터 대관, 디피, 홍보, 마무리까지
진행하면서 뿌듯하고 의미 있는 전시였습니다.

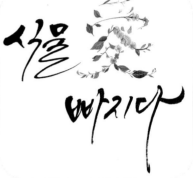

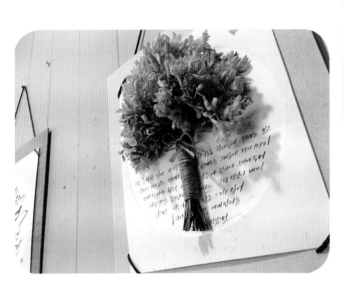

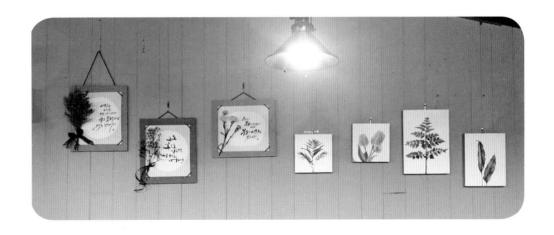

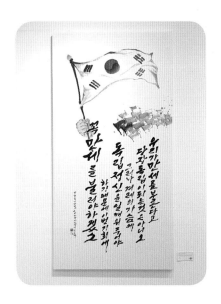

2019.09 3.1 운동 100주년기념 특별정기회원전
"캘리그라피, 대한민국을 물들이다"
[인사동 한국미술관]

이번 전시는 3.1 운동 100주년 기념으로 평화와 통일을 주제로 열린 전시회였습니다. 역사는 하루아침에 일어나지 않습니다. 한 사람 한 사람의 작은 행동이 모이고 모여 대한민국의 독립을 이루어냈습니다.

저는 애국지사 손병희 선생의 어록을 작업하며 작품으로 저만의 대한독립 만세를 외쳐보았습니다.

2016. 03 예술의 전당 서예박물관 재개관전 통알아! 전

[예술의 전당 서예박물관]

예술의 전당에서 열린 이 전시회는 통일을 주제로 국내 작가뿐 아니라 중국과 일본 명사들, 설치 화가, 건축가 등 총 1만 명이 모여 통일이라는 한 주제로 함께한 캘리그라피 전시회입니다.

저는 [소망]이란 단어를 마스킹 테이프와 먹과 붓을 콜라보하여 표현하였습니다.

이번 전시를 통해 통일에 대한 국내외 많은 이들의 염원을 느낄 수 있었습니다.

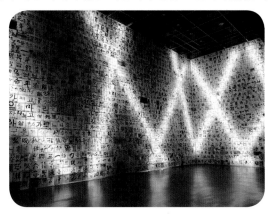

2015. 05 홍대앞! 문자상상전

[홍대 KT&G 상상마당 6F 카페 세인트콕스]

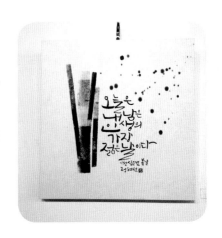

홍대앞! 문자상상전은 화선지와 붓뿐만 아니라 그 외에 다양한 상상으로 문자를 표현하는 캘리그라피 전시회였습니다. 이 전시회에서 롤러와 먹뿌림을 더하여 [오늘은 내 남은 인생의 가장 젊은 날이다]라는 문구를 캘리그라피로 표현했습니다.

2015. 02 2015 덕담 한마디 전

[근현대디자인박물관 갤러리모디움, 국립한글박물관]

덕담 한마디 전은 2015년 새해를 맞아 한 해 덕담을 표현하는 캘리그라피 전시회였습니다. 저는 평소에 좋아했던 글귀인 [어제를 배우고 오늘을 살며 내일을 꿈꾸라]라는 문구로 덕담을 표현했습니다.

플리마켓

'플리마켓'이란 예술가들이 자유롭게 작품을 선보이고, 사람들과 소통하는 하나의 문화공간입니다. 홍대나 경리단길, 서촌뿐만 아니라 요즘은 각 지역 곳곳에서 주말이면 플리마켓이 열리는 것을 볼 수 있습니다.

플리마켓은 아티스트들에게는 자신의 개성 있는 작품을 소개하고 판매하는 오프라인 장이며 일반인들에게는 세상에 단 하나밖에 없는 독특하고 재미있는 작품들을 구경하고 구매까지 할 수 있는 장입니다.

처음에 플리마켓에 참여하게 된 계기는 온라인으로 판매되는 상품에 대한 피드백을 오프라인에서 즉각적으로 느끼고 싶어서였습니다. 플리마켓을 통해 대중들이 생각하는 캘리그라피, 그리고 나빛 아트상품에 대한 고객층과 선호도, 보완해야 할 것들에 대해서 바로바로 피드백 받을 수 있었습니다. 뿐만 아니라 정말 다양한 핸드메이드 분야가 있다는 것에 놀랐고 덕분에 좀 더 넓은 시야를 갖게 되었습니다.

Tip 플리마켓 참여 시...

사업자등록이 필수는 아니지만 요즘은 카드 결제를 원하는 곳도 많고 사업자등록을 필수로 요구하는 곳도 있습니다. 한, 두 번 재미로 나가는 것이 아닌 전문적으로 지속 참여할 계획이라면 사업자 등록을 하는 것이 좋습니다.

Tip 개최 정보

대부분의 플리마켓은 네이버 카페 [문화상점]에서 개최정보를 볼 수 있으며 유명 플리마켓의 경우 각 사이트에서 확인하시는 것이 좋습니다.
네이버 카페 [문화상점] cafe.naver.com/pandamarket

요즘은 플리마켓을 주최하는 곳이 많습니다. 그만큼 주최하는 곳이 신뢰가 갈 만한 곳인지 내 상품과 맞는 곳인지 잘 알아보고 가야 합니다. 예전엔 시장 활성화 차원에서 무료로 참여할 수 있는 곳이 많았으나 요즘은 비용을 받는 곳이 대부분입니다. (3~5만 원)

수익도 고려해야 하는 만큼 어느 정도 매출이 나지 않으면 참여비만 건지게 되는 경우도 많습니다. 좋은 주최자분들도 많지만 셀러들을 상대로 참여비 장사를 하는 곳도 있으니 기존 셀러들의 후기나 위치, 조건 등 잘 알아보고 신청하는 것이 좋습니다.

• 준비할 것

기본적으로 테이블을 제공해 주는 곳이 있고 아닌 곳이 있습니다. 테이블이 준비되어 있는 경우 테이블보를 추가로 챙겨가세요. 깔끔하고 예쁜 디피를 할 수 있습니다. 테이블이 준비되어 있지 않다면 본인이 직접 테이블을 준비하거나 상품을 진열하고 본인도 앉을 수 있는 돗자리를 준비해야 합니다.

기타 상품 디피에 필요한 소품들, 잔돈, 잔돈을 보관할 파우치, 판매 수량 기록할 메모지와 연필, 포장 비닐, 먹을거리, 든든한 체력과 긍정 마인드, 명함, 문구류(스카치테이프, 칼, 가위 등), 카드기, 야간개장 시 전등, 겨울 시 실외라면 보온물품(무릎담요, 핫팩, 보온물병 등) 등이 있습니다.

명함은 필수는 아니지만 자신을 알리는 하나의 수단이 됩니다. 저 같은 경우는 테이블 앞면에 부착할 현수막도 준비해서 홍보했습니다.

문구류는 돌발 상황 시 도움이 됩니다. 야외에서 열리는 플리마켓이라면 바람이 심한 경우 가벼운 상품들(엽서, 카드 등)이 날아갈 수 있습니다. 이때 스카치테이프로 이를 예방할 수 있습니다.

핸드메이드 페어

2016년 서울 국제 핸드메이드 페어에 참여했습니다. 사실 큰 준비 없이 무작정 도전했었습니다. 앞서 플리마켓은 3~5만 원의 저렴한 참여비에 그 지역의 고객을 대상으로 전시 및 판매가 이루어진다면 서울 국제 핸드메이드 페어는 몇십 또는 몇백의 참여비에 국제적으로 전국적으로 찾아오는 고객들을 대상으로 전시 및 판매가 이루어집니다. 플리마켓이 하루 5~8시간 정도 열린다면 핸드메이드 페어는 4일 내내 이루어지니 그 규모와 크기가 남다르겠죠.

저는 몇 번의 플리마켓을 참여한 뒤 2016년 서울 국제 핸드메이드 페어에 참여했었는데요. 핸드메이드 페어는 첫 오픈 시간 전에 이미 수많은 사람들이 줄을 서서 대기하는 만큼 4일 내내 정말 끊임없이 사람들이 밀려왔고 작품을 설명하고 판매하며 또 그 자리에서 원하는 글귀를 직접 써주다 보니 페어를 마치고 녹초가 되었던 기억이 납니다. 입장료까지 내고 그 많은 사람들이 찾아오는 그야말로 큰 핸드메이드 박람회입니다.

힘들기는 하지만 좀 더 큰 시장에서 제 작품을 소개하고 전시를 통해 반응을 볼 수 있었고 다양한 아티스트들과 소통 그리고 업계 사람들과도 이야기 나눌 수 있었습니다.

핸드메이드 페어에 참여하는 동안
현장 판매 수익도 있었지만 그 이후
저를 알고 찾아와 주시는 고객들과
업계 분들, 그리고 친해진 아티스
트들과 이후 계속 소통할 수 있었던
점이 큰 수확이었던 것 같습니다.

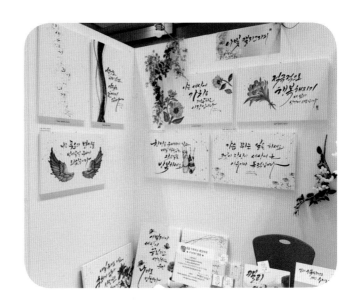

✏️ Tip 핸드메이드 참여 시 팁
──

핸드메이드 페어는 일 년에 한두 번 개최합니다. 그리고 몇 달 전에 신청을 받는데요. 조기 신청을 할 경우 부스 비
를 일부 할인받을 수 있으니 참여할 계획이라면 신청 날짜를 확인해 두는 것이 좋습니다.
부스 비용이 꽤 비싼 편입니다. 그리고 4일 내내 참여해야 하니 시간도 비워둬야 합니다. 혼자 참여하는 것이 부
담스럽다면 두 명이 한 부스를 사용할 수 있습니다. 비용도 절감하고 서로 합의가 된다면 2일/2일 등 참여 날짜도
나눠서 할 수 있습니다. 단 이때 서로의 상품을 잘 알고 이해하고 신뢰가 있는 사람과 하는 것이 좋습니다.

✏️ Tip 대표적인 핸드메이드 페어
──

서울 국제 핸드메이드 페어 www.seoulhandmadefair.co.kr
핸드메이드 코리아 www.handmadekorea.co.kr
K-핸드메이드 페어 k-handmade.com

✒️ 재능기부

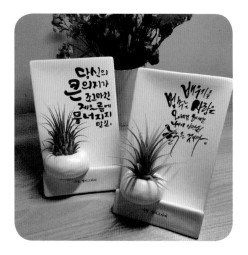

기억에 남는 재능기부가 있습니다.

서울시립대 인액터스에서 발달장애인의 자립을 돕기 위한 엔트리 프로젝트를 한 적이 있었습니다. 처음에는 발달장애인들의 캘리그라피 수업을 재능기부로 부탁받았으나 그 시간에 이미 하고 있는 수업이 있어 함께 할 수가 없었습니다. 그래서 아쉬움을 뒤로한 채 다음에 이런 좋은 기회가 있으면 연락 달라고 했었는데 기회가 되어 새로운 형태로 도움을 드릴 수 있었습니다.

발달장애인들이 직접 쓴 캘리그라피 화분 판매를 돕는 엔트리 프로젝트를 통해 저는 의뢰받은 글귀를 캘리그라피로 써서 드렸고 상품화되었습니다. 저 또한 한 개씩 구입을 했었습니다. 이 화분을 핸드메이드 페어 때 명함꽂이로 사용했었는데 인기가 참 많았었던 것이 기억납니다. 판매용이 아니어서 많은 분들이 아쉬워하셨죠.^^

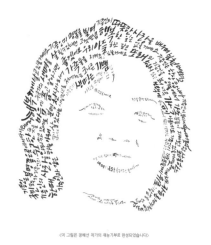

〈이 그림은 경혜선 작가의 재능기부로 완성되었습니다〉

제 20회 9월 9일 장기기증의 날

Never Ending Story

생명나눔의
주인공들을
기억합니다

이 름 정막득

기 증 일 1954~2011 ~

정막득 님은 지난 2011년 신장, 간장, 폐장,
각막을 기증해 7명에게 새 생명을
선물하셨습니다.

🧡 (재)사랑의장기기증운동본부

사랑의 장기기증운동본부에서 주최한 제 20회 9월 9일 장기기증의 날 행사에 캘리그라피로 도움을 드렸습니다. 장기기증자분들의 얼굴을 캘리그라피로 초상화 하여 표현하는 것이었는데 저는 장기기증자 정막득님의 얼굴을 받았었습니다. 그 분을 응원한 또 다른 분들의 감사글을 얼굴 모양에 맞춰 캘리그라피로 쓰며 초상화 작업을 했었습니다.

정막득님은 지난 2011년 신장, 간장, 폐장, 각막을 기증해 7명에게 새 생명을 선물하신 의로운 분이십니다. 그분의 얼굴을 따라 캘리그라피 하면서 마음이 참 뜨거웠던 기억이 납니다.

재능기부는 저에게도 참 좋은 경험이자 배움이 되고 있습니다. 좋아하는 일로 나눔을 할 수 있어 참 행복합니다.

공모전

서예대전 공모전은 누구나 참여 가능한 대회이며 신인 작가의 등용문으로써의 역할을 합니다. 뿐만 아니라 일반인들의 창작 활동 기회를 제공하고 자기 계발과 성취감을 높여 삶의 질 향상을 도모합니다.

서예뿐만 아니라 캘리그라피, 문인화, 서각, 전각 등 다양한 분야의 작품을 출품할 수 있습니다. 수상을 할 경우 작품 전시의 기회도 주어집니다.

감사하게도 2015년과 2016년에 참여한 전국 서예대전에 캘리그라피 부문 [특상]을, 2017년에 참여한 제9회 대한민국 남북통일 세계 환경예술대전에서 [동상]을 받았습니다. 상장과 상도 받고 작품도 전시할 수 있는 좋은 경험이었습니다.

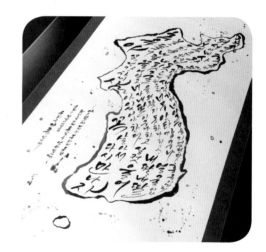

Tip 대전 참가

각 대전마다 일정이 다르며 참여 비용은 한 작품당 4~10만 원 정도입니다.

글씨 써주기 행사

캘리그라피는 글씨를 쓰는 것이다 보니 정말 많은 쓰임이 있는데요. 기업행사나 지역 이벤트가 있을 때 글씨를 써주는 행사에 종종 참여합니다.

작가는 보통 행사비를 받고 행사에 참여하게 되고 글씨를 받는 분은 무료로 원하는 문구의 캘리그라피를 받아 가는 경우가 많습니다.

원하는 문구를 받아 즉석에서 바로 써야 하므로 기존에 많은 연습이 필요하며 글씨를 받는 분은 무료로 가져가다 보니 인기가 굉장히 많습니다. 그렇기 때문에 적당한 스피드로 빨리빨리 써드려야 합니다.

아이들부터 어르신들까지 다양하게 소통할 수 있어 사실 저는 굉장히 재미있어하는 행사입니다. 원하는 글귀를 듣다 보면 그 사람의 생각이나 상황, 가치관들을 알 수 있고 짧은 시간 동안 이야기 나누며 그 스토리를 글씨에 담아내는 작업이 매우 즐겁습니다. 글씨를 써주면 굉장히 좋아하시기 때문에 저 또한 긍정적인 에너지를 많이 받는 행사입니다.

205

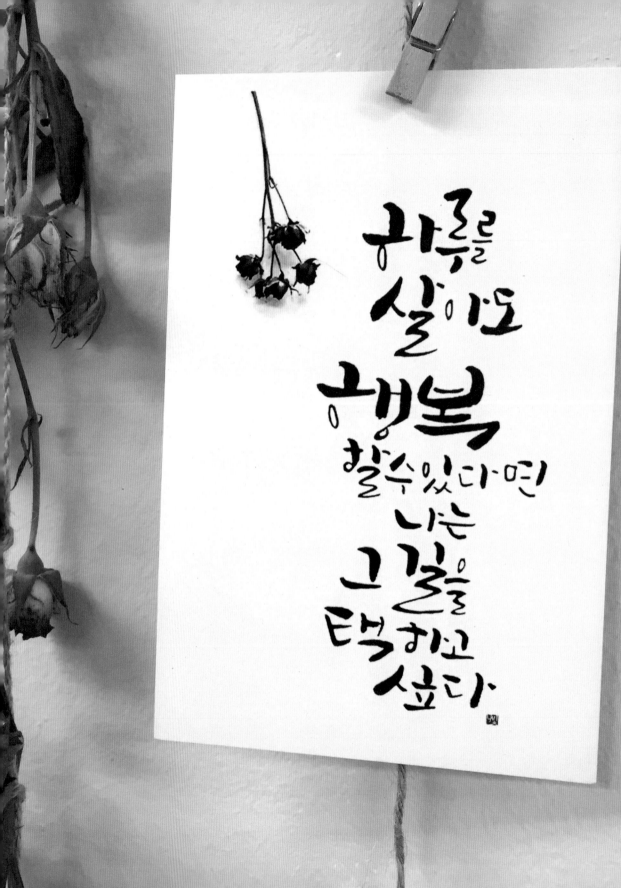

하루를 살아도
행복
할수있다면
나는
그길을
택하고
싶다

나만의 개성 있는 글씨 완성하기

6가지 캘리그라피 서체를 충분히 익혔다면 이제 자신만의 글씨체를 개발해 볼까요?

나만의 캘리그라피 서체를 만드는 몇 가지 Tip을 드리겠습니다.

❶ 노트 한 장에 아무 글이나 꽉 채워 써보세요. 예쁘게 쓸 필요는 없습니다.
평소 쓰는 글씨체로 쓰세요.

❷ 그 글씨를 보면서 자기 필체의 특징을 찬찬히 분석해 보세요.

❸ 특이한 자음 모음이 있다면 더욱 개성을 살려 붓으로 표현해 보세요. 그 자음 모음은 여러분 것이 됩니다. 이때 여러 명이 함께 손글씨를 쓴 뒤 상대방의 특이한 자음 모음을 찾아 주는 것도 좋습니다. 내 글씨는 내 눈에 익숙하여 특별한 것을 잘 모르지만 상대방은 더 잘 찾아내기 때문입니다.

❹ 캘리그라피 공간 법칙을 통해 내 글씨의 부족한 부분을 보완하세요.

캘리그라피 공간 법칙 1. 동일한 선의 질감의 유지하라!
캘리그라피 공간 법칙 2. 획에 굵기 차이를 줘라!
캘리그라피 공간 법칙 3. 사각 구도를 깨라
캘리그라피 공간 법칙 4. 자간을 좁혀라!
캘리그라피 공간 법칙 5. 정렬을 맞춰라!
캘리그라피 공간 법칙 6. 중요한 글자는 크게, 의미 없는 조사는 작게(은, 는, 이, 가)
캘리그라피 공간 법칙 7. 장문 조형

내 글씨의 고유한 결, 개성을 살리고 부족한 부분은 보충하여 세상에 단 하나뿐인 여러분만의 캘리그라피 서체를 완성해 보세요.

* 멘토브랜딩스쿨 대표 고아라 님의 명언

208

사소한것에서
감사할줄아는
노력이
자신을 더
좋은사람으로
만든다

* 멘토브랜딩스쿨 대표 고아라 님의 명언

희망을 품지 않으면
오늘이 즐겁지 않고
굳굳지 않으면
내일이 기다려지지
않는다

* 도서 [마시지 않고도 취한 척 살아가는 법] 중에서

버스기사님의
밝은미소에
오늘하루가
화해졌습니다

3412번 기사님 고맙습니다

* 자작글

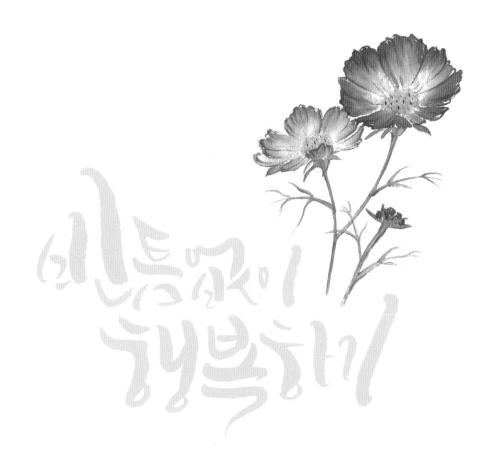

들꽃이
행복하기

* 자작글

212

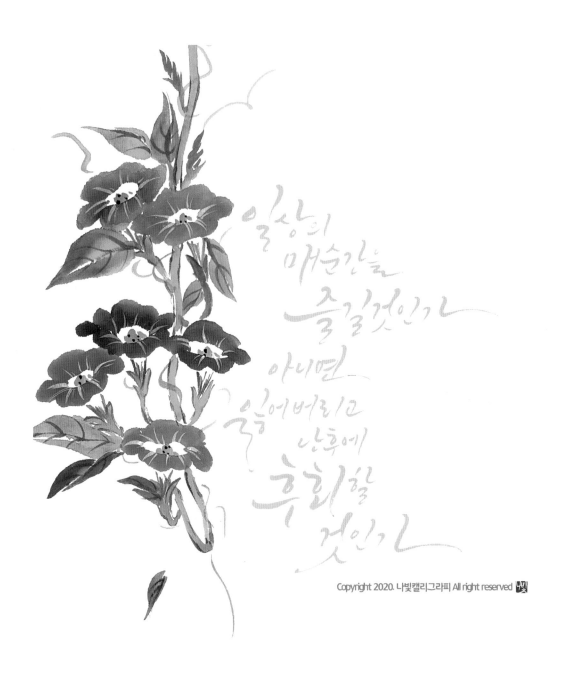

일상의
매순간을
즐길것인가
아니면
잃어버리고
난후에
후회할
것인가

* 제니스 캐플런의 명언

완벽한 사람이 아닌
솔직한 사람이 되라

* 낙서큐레이터 홍경선님의 명언

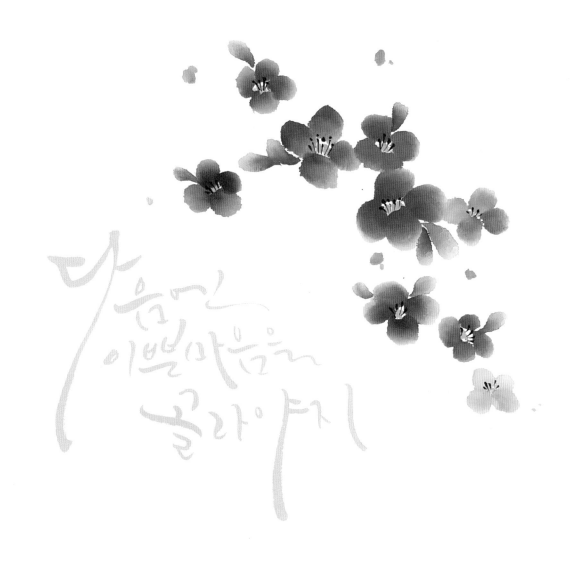

마음에
이쁜마음을
골라야지

* 낙서큐레이터 홍경선님의 명언

파는 말 한다는 생각을 버리고 당신이 힛것을 되게 만들어라

* 도서 [나는 자본없이 먼저 팔고 창업한다] 중에서

216

글씨에 아름다움을 더!더!더! 더하다~

캘리 수묵일러스트 그리고 수제도장

《캘리 수묵일러스트 그리고 수제도장》에는 먹 일러스트와 수묵 일러스트 & 캘리 글씨로 만든 수제 도장에 관한 내용을 담았습니다. 글씨와 함께 어우러져 아름다움을 더해주는 캘리그라피 시리즈의 응용 편! 지금 살짝 만나볼까요?

◈ 먹 일러스트와 캘리그라피

먹 일러스트와 캘리그라피가 만나 한 가지 색만으로도 아름답게 표현할 수 있습니다.

◈ 캘리 글씨로 만든 수제 도장

나만의 캘리그라피 작품에 찍을 수제 도장부터 선물 도장, 작품 도장 등 도장의 다양한 활용을 담았습니다.

◈ 수묵 일러스트와 캘리그라피

네잎클로버(수묵 일러스트)

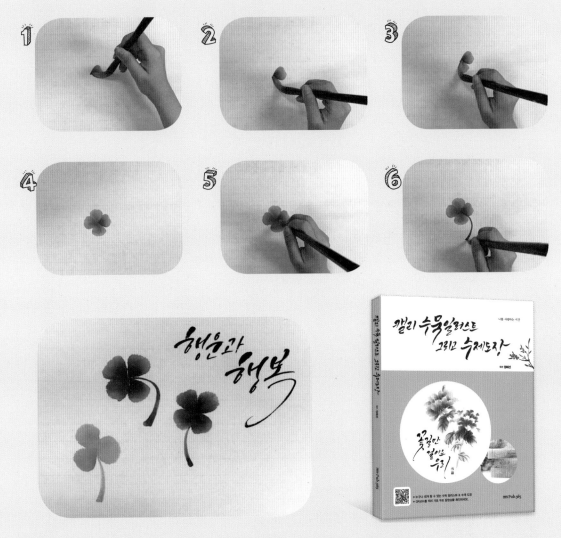

네잎클로버(수묵 일러스트)와 캘리그라피가 만났을 때 느낌이 어떠신가요?

아름다움을 더한 응용 편! 누구나 쉽게 할 수 있도록 저자의 쉬운 설명과 노하우를 담았습니다.

기초 편과 함께 응용 편도 지금 만나보세요!

캘리 서체의 기초
그리고 다양한 활용